全国高职高专规划教材·艺术设计系列——乐理篇

# 音乐基础系列教程

张露文　主　编
司冰琳　副主编

## 内 容 简 介

本书是全国高职高专教材·艺术设计系列教材之一，是根据高职高专音乐教育需求所编写的专用教材，适用于各院校音乐专业的学生以及广大音乐爱好者。教材中充分体现了实用性原则，将传统乐理教材中并不常用的部分进行删节。在保留重点实用知识的前提下，加入了当代年轻人感兴趣的流行音乐谱例和相关知识拓展。

同时，为了满足不同层次音乐爱好者的需要，让更多读者能够直观地了解和掌握音乐基础理论知识，本书以分步骤的形式作讲解，摆脱了大量文字叙述带来的枯燥乏味，让学习变得轻松。

**图书在版编目（CIP）数据**

音乐基础系列教程/张露文主编. —北京：北京大学出版社，2010.8
（全国高职高专规划教材·艺术设计系列——乐理篇）
ISBN 978-7-301-17329-9

Ⅰ.①音… Ⅱ.①张… Ⅲ.①基本乐理－高等学校：技术学校－教材 Ⅳ.①J6

中国版本图书馆 CIP 数据核字（2010）第 107271 号

| | |
|---|---|
| 书　　　名： | 音乐基础系列教程 |
| 著作责任者： | 张露文　主编 |
| 策划编辑： | 成　淼 |
| 责任编辑： | 栾　鸥 |
| 标准书号： | ISBN 978-7-301-17329-9/J·0321 |
| 出　版　者： | 北京大学出版社 |
| 地　　　址： | 北京市海淀区成府路 205 号　100871 |
| 网　　　址： | http://www.pup.cn |
| 电　　　话： | 邮购部 62752015　发行部 62750672　编辑部 62756923　出版部 62754962 |
| 电子信箱： | xxjs@pup.pku.edu.cn |
| 印　刷　者： | 北京大学印刷厂 |
| 发　行　者： | 北京大学出版社 |
| 经　销　者： | 新华书店 |
| | 889 毫米×1194 毫米　16 开本　8 印张　261 千字 |
| | 2010 年 8 月第 1 版　2014 年 7 月第 2 次印刷 |
| 定　　价： | 16.00 元 |

未经许可，不得以任何方式复制或抄袭本书之部分或全部内容。
**版权所有，侵权必究**
举报电话：010-62752024；电子信箱：fd@pup.pku.edu.cn

# 编纂委员会名单

编委会主任：徐恒亮
编委会副主任：张钟宪　李建生　杨志刚
　　　　　　　刘宗建　姜　娜　王　静
丛 书 主 编：王　静
编委会成员：（按姓氏笔画顺序）

王　静　王　禹　于　洋
尹小林　司冰琳　吕苗苗
李　蔚　刘　涛　红　雨
许彦淳　孙立昂　陈建强
宋静远　杨松楠　张露文
张　杰　赵　飞　赵　峰
孟　涛　姚仲波　郭明珠
郭胜茂　高吉和　高鸿生
梁　乐　路盛章

# 序

随着信息时代的到来，人们的生产生活方式及观念都发生了深刻的变化，市场竞争日趋全球化，企业也处在立体化的竞争状态，企业对艺术设计人才的需求也会更高，这为艺术设计教育带来了广阔的发展空间和严峻的考验。我国高校艺术设计专业随着经济社会发展的需要和文化事业需求的不断升温，高素质艺术设计人才的培养备受关注。

一个国家产业的发达，必然和它的人才培养体系密不可分。在教学体系中，优秀的教师不可或缺，而一套好的教材对于艺术设计教育也同样重要，它关系到培养出来的学生是否能成为业界有影响力的骨干和实干人才，因而直接关系到产业的发展。教材是实现教育目的的主要载体，是教学的基本依据，是学校课程最具体的形式。同时高质量的教材也是培养高质量优秀实战型专项人才的基本保证。

本套"全国高职高专规划教材·艺术设计系列"教材的编写，就是为了适应行业企业需求，提高艺术设计专业人才职业能力和职业素养而编写的。从选题到选材，从内容到体例，都制定了统一的规范和要求。为了完成这一宏伟而又艰巨的任务，由北京大学出版社、北京汇佳职业学院组织一批有志于这方面研究的设计专业教师和具有实践经验的一线设计师及专家，经过近年的教学实践和专题研究，编写了本套教材。合理的作者团队结构，使本套教材能够紧密结合教学实际，讲解知识深入浅出，注重理论与实践的结合，引导学生独立思考，激发学生的创造性和积极性，形成其特色鲜明的一面。

这套教材的特点在于：

1. 内容的职业性

本套"全国高职高专规划教材·艺术设计系列"教材融入了足够的实训内容。编写的时候，编委会成员详细地分析了课程的能力目标：以同一职业领域的不同职业岗位为出发点；以培养学生的岗位动手操作应用能力为核心；以发现问题、提出问题、分析问题、解决问题为基本思路；以实际工作中的设计项目或案例为载体，设计足量的应用性强的实践内容；以就业为导向，强调能力本位的培养目标，是这套教材贯彻始终的基本思想。因此，各类高校和培训机构都可以根据自身的教育教学内容的需要选用这套教材。

2. 契合专业特点

教材内容的选择充分地考虑了学生的需要、兴趣和能力，同时适当地运用了与专业特点相适应的现代教学方式。适合艺术设计学科的规律，有理论又有实践，理论与实践相结合。突出实践教学环节，从实际出发，强化职业技能培养。力求符合高职高专层次，突出高职高专特点，贴近高职高专学生实际，满足高职高专学生就业需求。

3. 注重实用性

本套教材着重体现实用功能，强调实用技能和技术在学生未来工作中的实用效果，试图在理论知识与专业技能的结合点上重新组合，并力图达到完美的统一。根据教学目标、课程类型、课程进程（包括教学内容、教学方法、时间分配、作业习题、课题设计、基础训练、操作技巧）、作品分析以及教具等进行编写，具有鲜明的个性。

4. 新颖性

在编写时考虑了本套教材的表现形式问题：从文字角度来说，力求通俗易懂，新颖活泼；从版面编排角度来说，力求图文搭配，版式灵活。为的是能够激发学生的学习兴趣，有助于消化教学内容。

本套教材，各书既可以独立成册，又相互关联，具有很强的专业性。它既是艺术设计专业教学的强有力的工具，也是引导艺术设计专业的学习者走向艺术设计成功之路的良师益友，更是北京汇佳职业学院教学与科研成果的集中展示。我们欣慰和喜悦于这样一套技术与艺术紧密结合的教材的出版，因为它

为高职高专艺术设计人才的培养提供了一个有益的教学参照,同时对高职高专艺术设计教育的发展起到了推动作用。

教育永远是一个变化的过程,本套教材也只是多年教学经验和新的教育理念相结合的一种总结和尝试,难免会有片面性和不足。希望各位老师和同学在使用中指出我们的问题和错误,以求在修改中不断完善,提高再版质量,为我国的艺术设计人才培养贡献一套高水平有特色的教材。

<div style="text-align: right;">徐恒亮<br>2010 年 5 月</div>

(徐恒亮:北京汇佳职业学院院长,教授,中国职业教育百名杰出校长之一)

# 前　言

孟子曾经说过："仁言不如仁声之入人深也"。可见，从古代开始，人们就对音乐有着极高的评价。从古至今，随着时代变迁，人们已经探索出了系统化、专业化的音乐创作手法。在这套音乐学习的庞大体系中，乐理是学习音乐专业学生必修的基础课，该课程涉及的知识内容包括音、音高、记谱法、节奏节拍、音程、和弦、调式、音乐常用标记术语共8个章节的内容，这些内容无论对于音乐爱好者还是想进一步学习音乐的专业学生来说都是必备的常识，也可以说是根基内容。

目前，市场上的乐理教材种类繁多，本教材在众多同类书籍中最大的特色就是不仅面对音乐专业学生，而且还将音乐爱好者也收入到本书读者的范畴中。书中涉及了许多音乐方面的历史知识和当今流行、经典的音乐人（如周杰伦、汪峰等）及其作品作为例证进行拓展，大大丰富了本书的内容。与此同时，也提高了读者的学习兴趣，开阔了读者的视野。

本书的定位，并不是从应试出发，而是真正从学习态度和兴趣的角度出发。因为只有良好的学习态度才是学好一门课程的基础和前提。笔者从教学经验入手，根据不同层次、不同基础的学生对乐理课程的学习态度来揣摩学生心理，目标是把一门原来被学生认为是枯燥的基础理论课，变得生动、立体，让他们真正的理解和吸收。

全书内容布局完全是按照由浅入深的原则设计，各章之间有着紧密联系，要求学习者必须在真正理解和熟练掌握上一章内容之后，才能进行下一章的学习，这样才能做到稳扎稳打。这也是循序渐进学习过程的体现。

本书主要内容如下。

本书共包括8章，每章的主要内容如下。

第一章"音、音高、音律"介绍了音的产生和类别，乐音体系、音列、音级的概念，音的性质和分组以及三种律制的介绍。

第二章"记谱法"介绍了五线谱的基本知识，包括谱号、谱表等。

第三章"节奏与节拍"介绍了节奏与节拍、基本节奏型的基本概念、拍子与拍号的种类、各种节拍的音值组合法。

第四章"音程"介绍了音程的度数、类型、种类，协和音程与不协和音程、稳定音程与不稳定音程、单音程与复音程、等音程、音程的转位。

第五章"和弦"介绍了和弦及和弦的各种标记、三和弦及其转位、七和弦及其转位、等和弦、调式中的和弦、现代音乐中的挂留和弦。

第六章"调式、调性"介绍了调式、调性的概念、首调与固定调、大调式与小调式、调号、同主音调、民族调式以及强调了判别、确定调式的方法。

第七章"移调、离调、转调"介绍了进行移调的方法、什么叫做离调、近关系调、远关系调以及如何进行调式分析。

第八章"音乐常用标记术语"涉及音乐情感表现记号、音乐家对照表、音乐常用体裁名词解释的相关内容。

笔者将积累下来的教学经验，精心汇编，望能与专业人士进行交流，相互促进，特别感谢北京大学出版社的工作人员对本书全部内容进行的审校、排版及装帧设计等工作，还要感谢北京汇佳职业学院对

本书的支持。

由于作者水平有限加之时间仓促，书中难免存在错误和不足之处，恳请广大读者和专家批评指正。

读者如果在学习过程中有什么问题，可与作者联系（luwen8319@163.com）。

<div style="text-align: right;">张露文

2010 年 5 月</div>

# 课 时 参 考

| 章节 | 课程内容 | 课程目标 | 知识重点 | 课时分配 |
|---|---|---|---|---|
| 第1章（总课时4） | 音、音高、音律 | 让学生了解音的产生、音的性质、乐音体系、音级、音组等基本概念并能做到熟练地应用 | 1. 乐音体系、音列、音级、音的分组、三种律制的介绍 | 2 |
| | | | 2. 等音 | 1 |
| | | | 3. 自然半音、自然全音和变化半音、变化全音 | 1 |
| 第2章（总课时7） | 记谱法 | 让学生掌握基本音符、附点音符、休止符等基本概念及用法，熟记各种谱号、省略记号、演奏记号并能熟练地加以运用 | 1. 音符及休止符 | 1 |
| | | | 2. 省略记号 | 2 |
| | | | 3. 演奏记号 | 4 |
| 第3章（总课时10） | 节奏、节拍 | 让学生熟记各类节拍及其拍号并要熟练掌握音值组合法。同时明确节奏型、切分音、连音符等基本概念并能熟练应用于实践中 | 1. 拍子和拍号 | 1 |
| | | | 2. 节奏 | 3 |
| | | | 3. 节奏型 | 4 |
| | | | 4. 音值组合法 | 2 |
| 第4章（总课时8） | 音程 | 让学生掌握音程、音程的度数、音程的性质、单音程与复音程、音程的转位以及等音、等音程等概念，能够识别和构成音程、区分协和音程与不协和音程 | 1. 音程的度数、音程的性质 | 1 |
| | | | 2. 单音程与复音程 | 3 |
| | | | 3. 音程的转位 | 2 |
| | | | 4. 构成和识别音程的方法 | 1 |
| | | | 5. 协和音程与不协和音程 | 1 |
| 第5章（总课时15） | 和弦 | 让学生熟练掌握和弦的名称与种类、和弦的原位与转位、识别与构成和弦的方法以及调式中的和弦等 | 1. 三和弦及其构成、七和弦及其构成 | 3 |
| | | | 2. 三和弦的标记、七和弦的标记 | 2 |
| | | | 3. 和弦的转位 | 3 |
| | | | 4. 属七和导七和弦的解决 | 4 |
| | | | 5. 和弦的识别 | 3 |
| 第6章（总课时17） | 调式、调性 | 让学生掌握大/小调式、民族调式、关系大小调、同主音大小调的基本特点，了解各种调式调性，能熟练书写调号并能够分析与识别一般歌曲、乐曲的调式 | 1. 大调式与小调式 | 2 |
| | | | 2. 调号与识别方法 | 1 |
| | | | 3. 关系大小调 | 2 |
| | | | 4. 民族调式 | 2 |
| | | | 5. 首调唱名法与固定调唱名法 | 5 |
| | | | 6. 判别、确定调式的方法 | 5 |
| 第7章（总课时9） | 移调、转调、离调 | 让学生掌握移调的各种方法、了解转调的类型及离调的基本特征 | 1. 移调的具体方法 | 2 |
| | | | 2. 近关系调转调 | 3 |
| | | | 3. 离调的概念 | 4 |

续表

| 章节 | 课程内容 | 课程目标 | 知识重点 | 课时分配 |
|---|---|---|---|---|
| 第 8 章（总课时 2） | 音乐常用标记术语 | 让学生熟记各类记号、术语并能熟练地应用于识谱、记谱中，同时还要掌握主要音乐家的相关信息以及基本中外音乐体裁 | 1. 速度记号 | 2 |
| | | | 2. 力度记号 | 可根据具体需要而定 |
| | | | 3. 音乐情感表现记号 | |
| | | | 4. 音乐家对照表 | |
| | | | 5. 音乐常用体裁名解 | |

# 目 录

第 1 章　音、音高、音律 ..................... 1
   1.1　音的产生及类别 ..................... 2
      1.1.1　音的产生 ..................... 2
      1.1.2　音的类别 ..................... 2
   1.2　音的性质和基音、泛音 ..................... 2
      1.2.1　音的性质 ..................... 2
      1.2.2　基音、泛音 ..................... 3
   1.3　乐音体系、音列、音级 ..................... 4
      1.3.1　乐音体系、音列 ..................... 4
      1.3.2　音级 ..................... 4
   1.4　音的分组 ..................... 5
      1.4.1　音分组的原因 ..................... 5
      1.4.2　音域及音区 ..................... 5
   1.5　三种律制的介绍 ..................... 6
   1.6　自然半音、自然全音和变化半音、变化全音 ..................... 7
   问题解答 ..................... 7
   本章小结 ..................... 8
   练习题 ..................... 9

第 2 章　记谱法的基础知识 ..................... 11
   2.1　五线谱 ..................... 12
   2.2　音符及休止符 ..................... 12
      2.2.1　基本音符 ..................... 12
      2.2.2　附点音符 ..................... 13
      2.2.3　连音线 ..................... 13
      2.2.4　基本休止符、附点休止符 ..................... 14
   2.3　谱号及谱表 ..................... 15
   2.4　省略记号 ..................... 17
      2.4.1　移动八度记号 ..................... 17
      2.4.2　重复八度记号 ..................... 18
      2.4.3　长休止记号 ..................... 19
      2.4.4　震音记号 ..................... 19
      2.4.5　反复记号 ..................... 20
      2.4.6　终止标记 ..................... 21
   2.5　演奏记号 ..................... 22
      2.5.1　连音奏法 ..................... 22
      2.5.2　断音奏法 ..................... 22
      2.5.3　持续音奏法 ..................... 23
      2.5.4　滑音奏法 ..................... 23
      2.5.5　琶音奏法 ..................... 23
      2.5.6　装饰音 ..................... 23
   本章小结 ..................... 25
   练习题 ..................... 26

第 3 章　节拍与节奏 ..................... 29
   3.1　节奏的概念及节奏型 ..................... 30
      3.1.1　节奏及相关概念 ..................... 30
      3.1.2　节奏型 ..................... 34
   3.2　节拍、拍子、拍号 ..................... 35
      3.2.1　节拍及相关概念 ..................... 35
      3.2.2　拍子和拍号 ..................... 36
      3.2.3　拍子的种类及音值组合法 ..................... 37
   本章小结 ..................... 46
   练习题 ..................... 47

第 4 章　音程 ..................... 49
   4.1　音程的定义及类型 ..................... 50
      4.1.1　音程的定义 ..................... 50
      4.1.2　音程的类型 ..................... 50
   4.2　音程的度数、音数 ..................... 51
      4.2.1　音程的度数 ..................... 51
      4.2.2　音程的音数 ..................... 52
      4.2.3　基本音程 ..................... 52
   4.3　音程的性质 ..................... 52
   4.4　自然音程和变化音程 ..................... 53
   4.5　单音程与复音程 ..................... 54
   4.6　等音程 ..................... 55
   4.7　音程的转位 ..................... 55
   4.8　构成和识别音程的方法 ..................... 56
      4.8.1　音程的构成 ..................... 56
      4.8.2　音程的识别 ..................... 57
   4.9　协和音程与不协和音程 ..................... 57
   本章小结 ..................... 58
   练习题 ..................... 59

| 第 5 章 | 和弦 | 61 |
|---|---|---|
| 5.1 | 和弦的概念及种类 | 62 |
| | 5.1.1 三和弦及其构成 | 62 |
| | 5.1.2 七和弦及其构成 | 63 |
| | 5.1.3 挂留和弦 | 65 |
| 5.2 | 和弦的标记 | 65 |
| 5.3 | 和弦的转位 | 66 |
| | 5.3.1 三和弦的原位及其转位 | 66 |
| | 5.3.2 七和弦的原位及其转位 | 67 |
| 5.4 | 协和和弦与不协和和弦 | 68 |
| | 5.4.1 协和与不协和和弦 | 68 |
| | 5.4.2 属七和导七和弦的解决 | 68 |
| 5.5 | 等和弦 | 69 |
| 5.6 | 和弦的识别 | 70 |
| | 5.6.1 三和弦的识别 | 70 |
| | 5.6.2 七和弦的识别 | 71 |
| 本章小结 | | 71 |
| 练习题 | | 72 |

| 第 6 章 | 调式、调性 | 73 |
|---|---|---|
| 6.1 | 调式、调性的概念 | 74 |
| 6.2 | 大调式与小调式 | 74 |
| | 6.2.1 大调式 | 74 |
| | 6.2.2 小调式 | 75 |
| 6.3 | 调号与识别方法 | 76 |
| | 6.3.1 升号调与识别方法 | 77 |
| | 6.3.2 降号调及识别方法 | 77 |
| 6.4 | 关系大小调、同主音大小调 | 78 |
| | 6.4.1 关系大小调 | 78 |
| | 6.4.2 同主音大小调 | 78 |
| 6.5 | 民族调式 | 79 |

| | 6.5.1 五声调式 | 79 |
|---|---|---|
| | 6.5.2 六声调式 | 81 |
| | 6.5.3 七声调式 | 81 |
| 6.6 | 首调唱名法与固定调唱名法 | 82 |
| | 6.6.1 首调唱名法 | 82 |
| | 6.6.2 固定调唱名法 | 83 |
| 6.7 | 判别、确定调式的方法 | 84 |
| 本章小结 | | 85 |
| 练习题 | | 86 |

| 第 7 章 | 移调、离调、转调 | 89 |
|---|---|---|
| 7.1 | 关于移调的相关问题 | 90 |
| | 7.1.1 为什么要对作品进行移调 | 90 |
| | 7.1.2 移调的具体方法 | 90 |
| 7.2 | 转调与离调的概念 | 94 |
| 7.3 | 近关系调、远关系调、属关系调、下属关系调 | 95 |
| 本章小结 | | 95 |
| 练习题 | | 96 |

| 第 8 章 | 音乐常用标记和术语 | 99 |
|---|---|---|
| 8.1 | 速度记号 | 100 |
| 8.2 | 力度记号 | 100 |
| 8.3 | 音乐情感表现记号 | 101 |
| 8.4 | 声乐术语部分中英文对照 | 104 |
| 8.5 | 器乐术语部分中英文对照 | 105 |
| 8.6 | 音乐家对照表 | 109 |
| 8.7 | 音乐常用体裁名词解释 | 112 |
| | 8.7.1 外国体裁部分 | 112 |
| | 8.7.2 中国体裁部分 | 115 |

**参考文献** ... 117

# 第1章
## 音、音高、音律

乐音体系、音列、音级

音的分组

等音

三种律制的介绍

自然半音、自然全音和变化半音、变化全音

## 1.1 音的产生及类别

### 1.1.1 音的产生

"音"通常叫声音,是生活中常见的物理现象,当物体振动时产生音波,通过空气传到人们的耳膜,经过大脑的反射被感知为声音。人类能够听到的音的频率范围为 16~20000 赫兹。可以说人类听觉能够感受到的音,纷繁复杂,但并不是所有的音都包括在音乐材料的范畴当中。只有那些能够表现人们的音乐意念和塑造音乐形象的音,才是音乐中所使用的音。

**扩展**

超过人类声音感受范围的叫做超声波,例如超声波洗牙。蝙蝠、海豚都能够感受到超声波,超声波的形式也被用于雷达探测。低于人类声音感受范围的叫做次声波,例如火山爆发、地震、海啸、核爆炸等都会产生次声波,小猫小狗等许多动物都能够感觉到次声波,这也就是我们听说一些动物能够救主人的原因。

音乐具有治疗功能,直接对体内器官产生共振效果。这是由于声音是一种振动,而人体本身也是由许多振动系统构成的,如心脏的跳动、胃肠蠕动、脑波的波动等。当听到音乐产生的振动与体内器官产生共振时,会使人体分泌一种生理活性物质,调节血液流动和神经,让人富有活力、朝气蓬勃。目前,一些高校的音乐专业已经开设了音乐心理学的研究。

### 1.1.2 音的类别

根据发音体振动的状态不同,有有规律振动和无规律振动,所以产生了两类不同类型的音,分别是乐音和噪音。

**乐音**是指振动起来是有规律的、单纯的,并有准确的高度的音,我们称它为乐音。如钢琴、二胡、吉他等,一般来说,带有琴、弦、胡、笛字的乐器多为乐音范畴的乐器。

**噪音**是指没有一定高度的音。它的振动既无规律又杂乱无章,我们称它为噪音。如锣、军鼓、梆子等,一般来说,锣、鼓、铃、板、钟等类的乐器多为噪音范畴的乐器。

在音乐的范畴当中,乐音和噪音都是不可或缺的,尤其是在中国的民族音乐里,比如说在戏曲艺术中,在打击乐器和其他艺术表现手法共同配合下,可以塑造很多生动的人物形象。可见,噪音的使用可以使音乐具有更加多样的表现力。

## 1.2 音的性质和基音、泛音

### 1.2.1 音的性质

前面我们提到过音是一种物理现象。它是由于物体受到振动而产生波,再由空气传到人的耳朵里,通过大脑反馈,听到的就是音。物体的大小、薄厚与振动的强弱不同,所产生音的高低也就不同,这样就形成了高与低、强与弱、长与短,还有音色上的差别,而这些差别构成了音的四种性质。

高低，也就是**音高**，是由发声体的振动频率来决定的。振动次数多，音就高；振动次数少，音就低。

长短，也就是**音值**，是由发声体振动所延续的时间决定的。时间越长，音越长，时间越短，音越短。

强弱，也就是**音强**，是由发音体振动时的振幅决定的。振幅越大，音越大；振幅越小，音越小。

音色，也就是**音质**，是由发音体本身的各种性质决定的，其中包括其形态、大小、泛音等。

不同的乐器有其独特的音色特点，有的明亮清脆、有的低沉浑厚，作曲家可以根据不同乐器的音色特征来描绘各种形象和事物，例如，俄罗斯作曲家普罗高菲耶夫创作的交响童话剧《彼得与狼》，就十分巧妙地运用这一点，创作出剧中的各种形象。比如剧中采用长笛的高音区表现小鸟的灵活好动；弦乐奏出了彼得的神情，描绘了彼得的机智勇敢；由双簧管模拟鸭子的形象，生动地刻画出那蹒跚的步态；单簧管低音区的跳音演奏描绘了小猫捕捉猎物时的机警神情；由大管浑厚、粗犷的声音来表现爷爷老态龙钟的身态，节奏和音调模拟了老人的唠叨；用三只圆号来体现狼阴森可怕的号叫等。

 **1.2.2 基音、泛音**

由发音体全段振动而产生的音叫做**基音**。由发音体各部分振动而产生的音叫做**泛音**（如图1-1所示）。

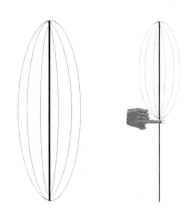

图1-1 基音、泛音

当发音体全段和各部分同时振动时，称之为复合振动，所产生的基音、泛音被称之为**泛音列**（如图1-2所示）。

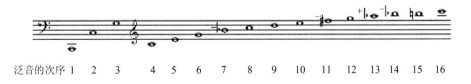

图1-2 泛音列

正是由于泛音列原理，使得我们在进行钢琴伴奏的时候，低音部分可以进行灵活的处理，例如一个低音C，实际上已经可以出现倍低音C和低音C的效果了。

## 1.3 乐音体系、音列、音级

### 1.3.1 乐音体系、音列

音乐中使用的有固定音高的音的总和称为**乐音体系**。乐音体系中的音，按照上行（从低到高）或下行（从高到低）的次序排列起来的音叫做**音列**。音列不等于音阶，音阶能在一定程度上反映出调式的规律，而音列却只能是构成调式的素材。我们在钢琴上可以明显地看出乐音体系中所使用的音和音列。现代标准的钢琴是音域最宽的乐器，有88个键，其中52个白键，36个黑键，能演奏出88个音高不同的乐音，也就是说钢琴键盘由88个音高各不相同的音组成。除此之外的音很少用在音乐中。

### 1.3.2 音级

乐音体系中的各音叫做**音级**。键盘当中的每一个白键或黑键都代表一个音级。音级跟我们所指的音有所不同，音包括乐音和噪音，而音级则是在乐音范畴当中的。音级包括基本音级和变化音级。

**基本音级**是指以C、D、E、F、G、A、B七个拉丁字母命名的音级。

七个基本音级构成一个八度。**八度**指的是两个相邻的具有相同音名的音。钢琴键盘上，七个基本音级循环七次，也就是说键盘上共有七个八度，而在这七个八度中，常用的只有五个八度。

**音名**是指用来标记基本音级的C、D、E、F、G、A、B，叫做音名。

**唱名**是指用来标记基本音级名称的do、re、mi、fa、so、la、si，叫做唱名（如图1-3所示）。

**变化音级**是指升高或降低基本音级而得来的音级。

升高或降低基本音级用变音记号来实现。**变音记号**包括升号"#"，代表升高半音；降号"♭"代表降低半音；重升记号"x"代表升高全音（两个半音）；重降记号"♭♭"代表降低全音；还原记号"♮"代表还原前方已改变的音高。临时的变音记号在一小节内有效，换小节后，所有变音将还原。

**半音**指的是把C、D、E、F、G、A、B这一组音的距离平均分成十二个等份，每一个等份叫一个半音。两个音之间的距离有两个半音的叫**全音**。在钢琴、电子琴等键盘乐器上，C-D，D-E，F-G，G-A，A-B，两音之间隔着一个黑键，它们之间的距离就是全音；E-F，B-C，两音之间没有黑键相隔，它们之间的距离就是半音（如图1-4所示）。

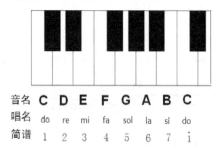

图1-3 音名 唱名 简谱 键盘对照图

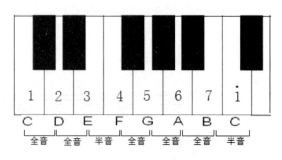

图1-4 半音、全音对照图

在变化音级当中，如果用升号或者降号来标记的话，每个音级都会有两个或两个以上名称，而这几个名称音高相同，只是标记的名称不相同而已。这些音高相同而意义和记法不同的音叫做**等音**。除去 #G 和 ♭A 两个音级外（♭A 和 #G 互为等音，彼此只有一个等音），其他每个基本音级和变化音级都有两个等音（如图1-5所示）。

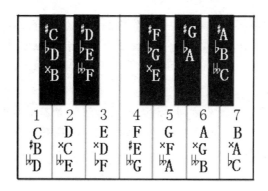

图1-5 等音对照图

## 1.4 音的分组

### 1.4.1 音分组的原因

前面我们已经讲过钢琴键盘重复循环七个基本音级构成的八度,因而,出现了许多相同音名的音。那么,为了区分这些音就要进行分组,给每个音以固定的名称。以钢琴有88个键为例,一般在商标下方为钢琴的正中央,这正中间的一组被称为小字一组,往上分别是小字二组、小字三组、小字四组、小字五组;往下分别是小字组、大字组、大字一组、大字二组。(小字五组只有$c^5$一个音,大字二组只有$A$、$^\#A$、$B$三个音)。

小字一组的c叫做**中央c**,即$c^1$。小字一组的a叫做**标准音**,即$a^1$。

在书写时应注意大字组要大写,小字组要小写,同时,大字组的数字标记在右下方,而小字组的数字标记在右上方(如图1-6所示)。

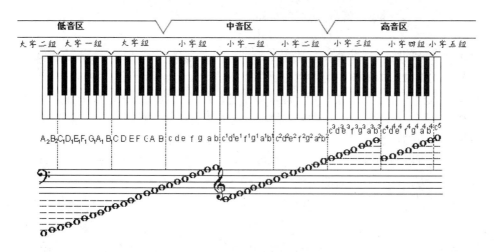

图1-6 音的分组键盘对照图

### 1.4.2 音域及音区

**音域**,是指音列的总范围,也就是从最低音到最高音间的距离,当然器乐的音域和人声的音域是不相同的。例如钢琴的音域是$A_2 \sim c^5$、手风琴的音域是$F_1 \sim f^3$、女高音的音域通常是$c^1 \sim c^3$、女中音的音域通常从$a \sim a^2$、女低音是从$f \sim f^2$、男高音的音域通常从$c \sim c^2$。男低音的音域通常从$E \sim e$。

了解各种乐器和人声不同声部的音域，对于创作作品来说是十分重要的，只有了解了各声部的音域才能写出真正适合演唱或演奏的作品，才能够更好地烘托和展现出演唱或演奏者的水准。

> **扩展**
>
> 目前，随着音乐风格多元化的发展方向，许多新兴的演唱者不断颠覆着人们对传统男、女生音域的界限，比如像俄罗斯歌手维塔斯、美国歌星玛丽亚·凯莉、沙尼斯等多位歌手演唱的音域都能横跨五个八度甚至更大，令人大为折服。

**音区**是指音域中的一部分，有高音区、中音区、低音区三种（如图 1-6 所示）。

在整个音域中，小字组、小字一组、小字二组属于中音区，也是最常使用的音区。小字三组、小字四组、小字五组属于高音区。大字组、大字一组、大字二组属于低音区。各音区的特性在音乐表现中，起到很大的作用。高音区一般清脆、嘹亮、尖锐；而低音区则是浑厚、笨重的感觉（如图 1-7 和图 1-8 所示）。

图 1-7　圣桑：《动物狂欢节——乌龟》

图 1-8　圣桑：《动物狂欢节——天鹅》

## 1.5　三种律制的介绍

在乐音体系中各音的绝对标准高度及其相互关系，叫做**音律**。音律的产生方法叫做定律法。

我们接触最多的键盘乐器所使用的律制是十二平均律。发明它的是我国明朝的音乐家朱载堉（yù），但他的发明和中国古代其他一些伟大发明一样，被淹没在历史的尘埃之中，很少被后人所知。西方人提出"十二平均律"，大约比朱载堉晚五十年左右。不过很快就传播、流行开来。主要原因是当时西方音乐界对于解决转调问题的迫切要求。当然，反对"十二平均律"的声音也不少，主要的反对依据就是"十二平均律"破坏了纯五度和纯四度。虽然不是很纯正和谐，但由于所有半音都相等，因此在键盘乐器的制造、调音和转调等方面，有着很大的优势，近百年来仍被广泛使用。

除十二平均律以外，还有纯律、五度相生律。这三种律制在实际的应用上各有各的长处。

> **扩展**
>
> 巴洛克时期音乐家巴赫（如图 1-9 所示），在当时并没有广泛使用十二平均律的时代，第一次以作品《平均律钢琴曲集》，证明了在一个采用平均律调音的古钢琴键盘上演奏 24 个大小调的可能性。

图 1-9　巴赫肖像

## 1.6 自然半音、自然全音和变化半音、变化全音

**自然半音**是指相邻的两个音所构成的半音关系。如 B-C、#F-G、D-bE。

**自然全音**是指相邻的两个音所构成的全音关系。如 D-E、bG-bA、E-#F。

**变化半音**是指同一个音级的两种不同形式或隔开一个音级、两个音级所构成的半音关系。如 D-#D、#G-xG、#E-bG。

**变化全音**，指同一个音级或隔开一个音级所构成的全音关系。如 C-bbE、F-xF、#G-bB。

判别自然、变化的半、全的方法如下。

第一步：先不看变音记号，只看两个音是否是相邻的，如果相邻就可以判定为自然，如果不相邻就可以判定为变化。

第二步：添加上题目中的变音记号，再看题目中的一对音是半音还是全音的关系，最后判断其最终的类别。如下例。

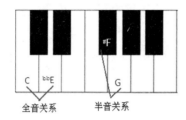

图 1-10 判别自然、变化半、全音

例 1：C——bbE。

第一步：先不看变音记号，也就是看 C——E，这两个音不相邻，可以判定为变化。

第二步：如图 1-10 所示，可以看到 C——bbE 是全音的关系，所以 C——bbE 为变化全音。

例 2：#F——G。

第一步：先不看变音记号，看 F——G，这两个音是相邻的，可以判定为自然。

第二步：如图 1-10 所示，可以看到 #F——G 是半音关系，所以 #F——G 为自然半音。

### 问题解答

问：白键全都是基本音级么？

答：这样说是不准确的，钢琴中的白键也有可能是变化音级，比如以 E 来说，E 不仅仅只作为基本音级（不带有变音记号），同时，也作为 xD、bF 两个变化音级，由此可见，称所有的白键都是基本音级是不准确的说法。

图 1-11 问题解答对照图

## 本章小结

通过这一章的学习，我们了解到一些关于音乐的最基本的概念，对音的产生和分类有了初步的认识，本章看似是从理论角度阐述，但这些内容在实际的音乐学习和创作中的作用却是十分重要，有了这些知识，我们才有可能恰当地创作出适合于不同类型和不同范畴的作品。当然，本章的内容只是最基础的部分，还需要更深入地学习来搭建完善的音乐基础知识框架。所以，我们要熟练掌握本章的学习重点，绝不可轻视。

# 练 习 题

1. 说出下列音的唱名、在键盘中的位置和所属音区。

   A    F₁    b³    G    d²    c⁵    E₁    g²    C    f⁴

2. 说出下列音的所有等音。

   #A    ×D    ♭B    ×G    ♭A    ♭♭E    #C    ♭♭D    ♭F    ♭♭C    #G    ♭♭F

3. 写出下列音的具体音名。

   (   )(   )(   )(   )(   )(   )(   )(   )(   )(   )

4. 请指出所有基本音级中的半音。

   C --- D --- E --- F --- G --- A --- B

5. 写出泛音列的前十个音的音名。

6. 说出目前所使用的三种律制的名称。

7. 用改变变音记号的形式，完成下列题目要求。

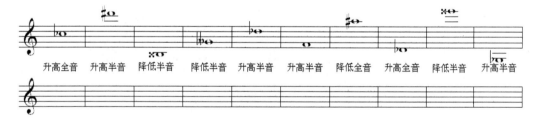

8. 写出下列各组音形成了什么半音或全音关系。

9. 将以下各音向上构成变化半音。

10. 在键盘上写出基本音级和变化音级的名称。

# 第 2 章
## 记谱法的基础知识

音符及休止符
省略记号
演奏记号

## 2.1 五线谱

用来记载音符的五条平行横线叫做**五线谱**。它是由五线谱的五条线和由五条线所形成的间组成，五线谱读谱就像是我们上楼梯一样，是自下而上进行的，由下至上分别是：第一线、第二线、第三线、第四线、第五线。五条线和四个间加起来只能记录九个音符，并不能全部涵盖我们所要表达的音，这时我们就需要通过加线的形式，来继续记录我们想表达的音高。

如果要表达比第五线还要高的音时，则要在第五线上方加线，所加的线，顾名思义叫做**上加线**，分别是上加一线、上加二线、上加三线等；如果要表达比第一线还要低的音时，则要在第一线下方加线，所加的线叫做**下加线**，分别是下加一线、下加二线、下加三线等。但需要注意的是，每条加线都必须是独立的，不能几个加线连在一起（如图2-1所示）。

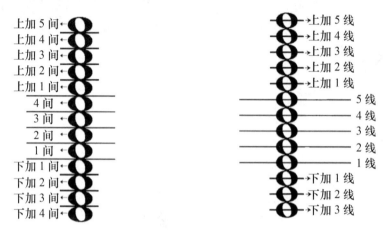

图2-1　五线谱、加线、加间图

## 2.2 音符及休止符

### 2.2.1 基本音符

乐音是由音符表示的，所谓**音符**就是指用做记录不同长短的音的符号。

一般音符由三部分构成，**符头、符干、符尾**。符头分为空心和实心的椭圆两种，符干的长度，一般应保持八度音程的距离，符尾具有减少音符时值的作用，每加一条符尾就减少该音符一半的时值（如图2-2所示）。

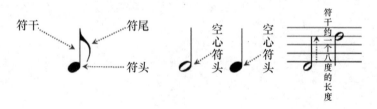

图2-2　音符基本组成图

常用的音符有全音符、二分音符、四分音符、八分音符、十六分音符、三十二分音符。以上各音符的书写和相互时值关系如图2-3所示。

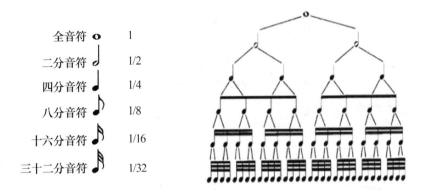

图 2-3　音符书写与时值关系对照图

### 2.2.2　附点音符

记在基本音符右边的小点叫做**附点**。带有附点的音符叫做**附点音符**。附点的作用是延长前方相邻音符时值的一半。

附点不一定是一个，带有两个或两个以上附点的音符叫做**复附点音符**，其作用都一样，第二个附点要延长前方相邻第一个附点时值的一半（如图 2-4、2-5、2-6 所示）。

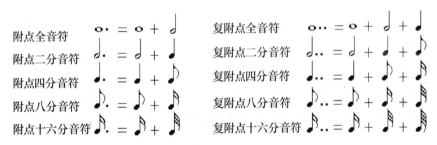

图 2-4　附点音符时值对照图

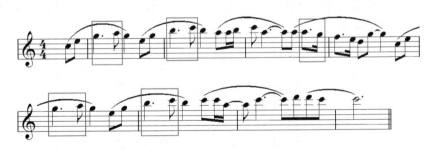

图 2-5　附点音符谱例《红旗飘飘》

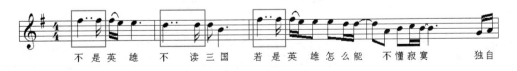

图 2-6　复附点音符谱例《曹操》

### 2.2.3　连音线

**连音线**指的是记写在两个相邻的同音高符头上的弧线，表示相邻的两个或两个以上具有相同高度的音，在演奏/唱时要演奏/唱成一个音，其时值等于前后各音的总和。要注意当相同音高的音连续出现时，

要分别记写连音线，不能只画一个连音线（如图2-7所示）。

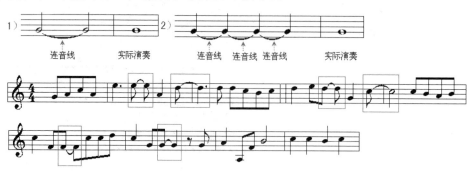

图 2-7　连音线记写与实际谱例《会呼吸的痛》

###  2.2.4　基本休止符、附点休止符

记录声音停顿的符号称为**休止符**。全休止符写在五线谱第四线下方，二分休止符在第三线上方，四分休止符、八分休止符、十六分休止符写在第二线与第四线之间。

休止符的速记口诀：全休止，倒挂一；二分休止横卧一；四分休止像正"S"；八分休止一面旗；十六分休止两面旗（如图2-8所示）。

图 2-8　休止符规范书写

休止符和音符一样，也分为基本休止符与附点休止符。基本休止符与附点休止符的形成及计算的原理与音符相同（如图2-9所示）。

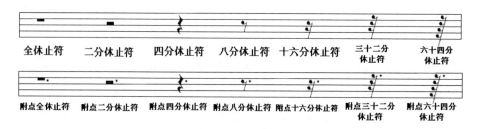

图 2-9　基本休止符、附点休止符

### 《4分33秒》

休止符在某种意义上来说是为了丰富音乐的表现，有的时候人们要表达一种只可意会的意境的时候，就需要借助休止的作用。表面形式上看是一种语言上的暂停，而实际上却是乐思的另一种形式的延续进行，形休而神不休；音休而乐不休。并且，无声之时具有无限抽象含蓄的表象力和更大的想象空间。

中国古代大诗人陶渊明曾说："但识琴中趣，何劳弦上音。"这样的观念在美国现代音乐家约翰·凯

奇（如图 2-10 所示）身上表现的更是淋漓尽致，骇世之作——钢琴曲《4 分 33 秒》可以说是一部纯粹的"无声的观念音乐"。这部作品在演奏时，钢琴家只需要在钢琴前静静地端坐 4 分 33 秒，在三个乐章分别做出开关琴盖的动作以示段落的划分，没有任何实际的演奏，让听众去想象这"无声之乐"，可以说把"休止"运用到了极致。

图 2-10　约翰·凯奇

### 国歌休止的妙用

在中华人民共和国国歌《义勇军进行曲》中，我们看到了人民作曲家聂耳对休止符的巧妙运用，通过图 2-11 我们可以看到，聂耳想要强调的是"最危难的时候"，这几个字就像是革命者激发亿万大众爱国情怀的声嘶力竭的号召声，如何凸显这样的民族声音，看似"其貌不扬"的休止符担起了重任。

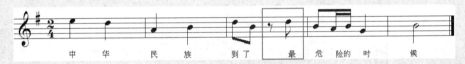

图 2-11　国歌中休止的妙用一

在图 2-12 中，休止符同样也起到了不可忽视的作用，简短的八分音符后紧跟八分休止符，短促又充满力量，仿佛让我们听到了炮火的真实声音，同时，也为"前进"两个字起到了适当的推动作用。

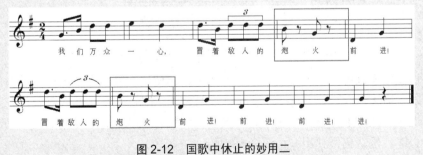

图 2-12　国歌中休止的妙用二

## 2.3　谱号及谱表

**高音谱号**，高音谱号的写法是从第二线上开始的，正好是小字一组的 g，所以高音谱号又叫 G 谱号，如图 2-13 所示。

写有高音谱号的谱表叫做**高音谱表**，高音谱表中的音符大多在中央 C 以上，高音谱号下加三线以下的音符一般情况下不记录在高音谱表上（如图 2-13 所示）。

图 2-13　高音谱号、高音谱表

**低音谱号**的写法是两个圆点在第三和第四间，从第四线的线上开始的，正好是小字组的 f，所以低音谱号又叫 F 谱号（如图 2-14 所示）。

写有低音谱号的谱表叫做**低音谱表**，中央 C 以下的音符大多记录在低音谱表上（如图 2-14 所示）。

图 2-14　低音谱号、高音谱表

**C 谱号**的写法是由上下两个英文字母"C"反过来，再加上两个竖线，（一根粗、一根细）组成。这个谱号的特点是：两个反过来的字母"C"最中间对准哪条线，哪条线就是"C"音，就叫做哪条线的谱号。

比如对准第四线，第四线就唱成 C，该谱号就叫"第四线 C 谱号"，也被称之为**次中音谱号**；再如，对准第三线，第三线就唱成 C，该谱号就叫"第三线 C 谱号"，也被称之为**中音谱号**（如图 2-15 所示）。

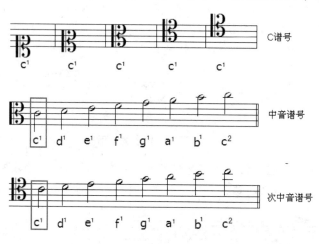

图 2-15　C 谱号、中音谱号、次中音谱号及谱表

以上介绍的这些谱表既可以单独使用，又可以连在一起使用。用来联结数行五线谱的记号叫做**连谱号**。连谱号由起线和括线组成，分为花括线和直括线两种。将高音谱表和低音谱表用花括号或者直括号连接在一起的谱表叫做**大谱表**。花括号线的大谱表多为钢琴、风琴、琵琶等乐器记谱使用。方括号的大谱表多为合唱、合奏、乐队记谱使用（如图 2-16 所示）。

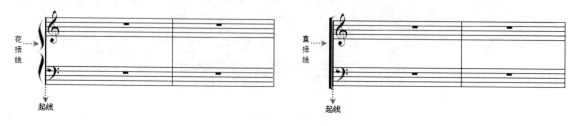

图 2-16　大谱表

## 2.4 省略记号

在音乐中,借助和使用各种省略记号,可以使写谱、读谱变得更加方便简单。

### 2.4.1 移动八度记号

**移动八度记号**,主要是为了避免过多的加线,同时又不造成识谱方面的难度而出现的一种记号。移动八度记号分为两种,一种是移高八度,另一种为移低八度。移高八度记号用"8",如果记录在乐谱的上方,表示该记号下的所有音要实际演奏成高八度的音;如果记录在乐谱的下方,表示该记号下的所有的音要实际演奏成低八度的音(如图所示 2-17、2-18、2-19、2-20 所示)。

图 2-17 移高八度标记谱例《不能说的秘密——斗琴 1》

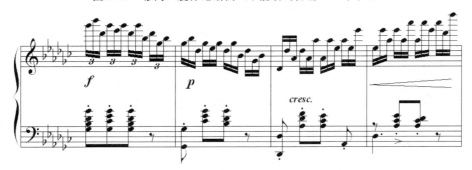

图 2-18 移高八度标记谱例《不能说的秘密——斗琴 1》实际演奏

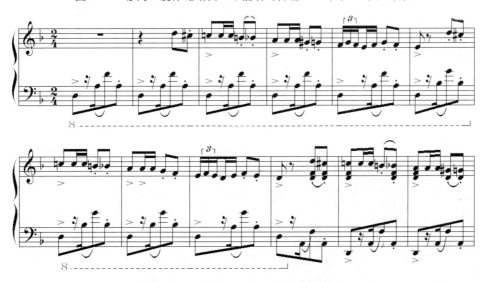

图 2-19 移低八度标记谱例《哈巴涅拉》

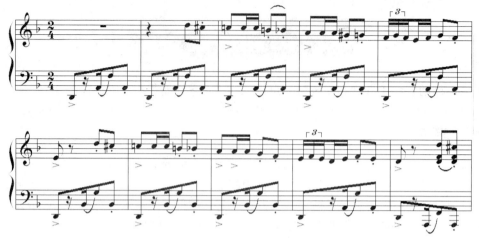

图 2-20　移低八度标记谱例《哈巴涅拉》实际演奏

### 2.4.2　重复八度记号

**重复八度记号**，主要是为了避免在同时演奏上方或下方八度音时出现过多的加线而使用的一种记号。重复八度记号分为两种，一种是重复上方八度音，另一种为重复下方八度音。重复八度记号用"8"（一般记写在音较少的时候）或者"con 8"（con 是英文"concert"齐奏、合奏、音乐会的缩减形式），记录在乐谱的上方，用来表示要与其上方八度音同时演奏；记录在乐谱的下方，用来表示要与其下方八度音同时演奏（如图 2-21、2-22、2-23、2-24 所示）。

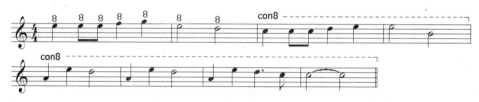

图 2-21　重复高八度标记谱例《虫儿飞》

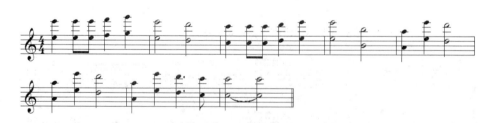

图 2-22　重复高八度标记谱例《虫儿飞》实际演奏

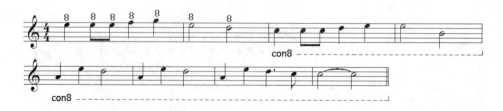

图 2-23　重复低八度标记谱例《虫儿飞》

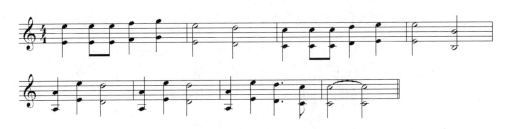

图 2-24　重复低八度标记谱例《虫儿飞》实际演奏

### 2.4.3　长休止记号

**长休止记号**，是在音乐进行长时间休止时所使用的记号。长休止记号标记在第三线上，并写出要休止的小节数（如图 2-25 所示），表示的是开始处休止 3 个小节。

图 2-25　长休止记号

### 2.4.4　震音记号

**震音记号**是为了标记当一个音或多个音以同样的时值反复交替演奏时所使用的记号。用斜线"/""//"来表示，斜线的数目表示演奏时符尾的数目。震音分为单震音和双震音两种。

**单震音**指的是同一个音（和音）连续反复出现，用斜线标记在音符的符干上。

**单震音的演奏方法**如下。

第一步：先看所给音是什么音符，如图 2-26①、2-27①所示。

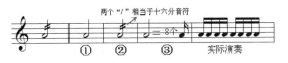　　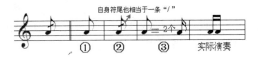

图 2-26　单震音演奏方法例 1　　　　图 2-27　单震音演奏方法例 2

第二步：（1）把"/"当成音符的符尾（一条"/"等于一条符尾的八分音符，以此类推。），如图 2-26②、2-27②所示。

（2）若所给音符带符尾，符尾也算一条"/"，如图 2-26②、2-27②所示。

第三步：看所给音符等于多少个"/"，这样的音符有几个写几个，如图 2-26③、2-27③所示。其他单震音及实际演奏举例如图 2-28 所示。

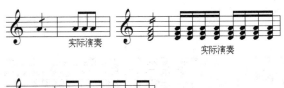

图 2-28　其他震音及实际演奏

**双震音**指的是两个音（和音）交替出现，用斜线标记在两个音符之间。

**双震音的演奏方法**（如图所示 2-29）如下。

第一步：先看所给的两个音是什么音符。

第二步：把"/"当成音符的符尾（方法与单震音相同），只看一个音符中包含多少个"/"。

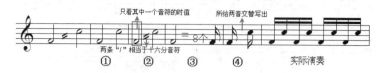

图 2-29　双震音演奏方法

第三步：确定后按数目将两音交替写出，其他实际演奏谱例如图 2-30 所示。

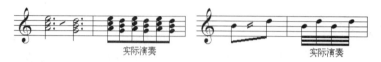

图 2-30　其他双震音及实际演奏

### 2.4.5　反复记号

1. 乐曲中一次或多次重复某一小节时，用"✗"或"✗✗"（如图 2-31 所示）。

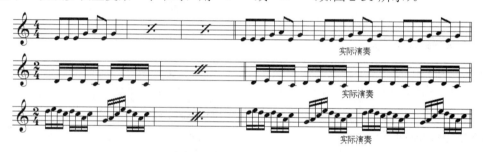

图 2-31　反复记号 ✗ 或 ✗✗ 及实际演奏

2. 乐曲中较大的重复，用 ‖: :‖ 来标记。如果是从头反复可以省略掉前方的标记（如图 2-32、图 2-33、图 2-34 所示）。

图 2-32　反复记号 ‖: :‖ 谱例《超级玛丽 Bonus》

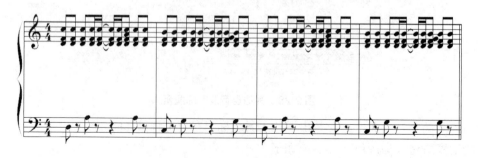

图 2-33　反复记号 ‖: :‖ 谱例《超级玛丽 Bonus》实际演奏

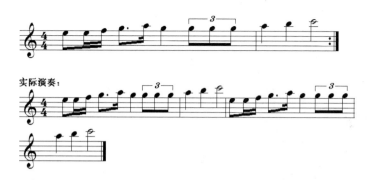

图 2-34 反复记号 :|| 谱例《机器猫》及实际演奏

3. 较大部分的从头反复还可以用 D.C 表示，反复之后演奏或演唱到 fine 或曲终的地方（如图 2-35 所示）。

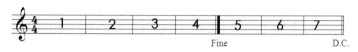

图 2-35 反复记号 D.C

- 谱例 2-35 实际演奏顺序：1-2-3-4-5-6-7-1-2-3-4。

4. 部分段落的重复可以用 D.S 的标记，D.S 是从 ※ 处反复到 fine 或曲终的地方（如图 2-36 所示）。

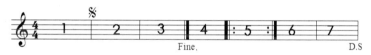

图 2-36 反复记号 D.S

- 谱例 2-36 实际演奏顺序：1-2-3-4-5-5-6-7-2-3。

5. 部分段落的跳过记号用 ⊕ ⊕ 来表示，在 ⊕ ⊕ 记号里面的部分，在单次演奏时正常演奏或演唱，在双数遍演奏时跳过不演奏或演唱。通俗地讲就是"逢单则有，逢双则无"（如图 2-37 所示）。

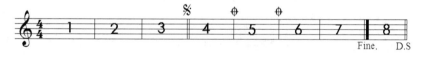

图 2-37 反复记号 ⊕ ⊕

- 谱例 2-29 实际演奏顺序：1-2-3-4-5-6-7-8-4-6-7。

6. 重复时不同的结尾，用"⌐1.——¬⌐2.——¬"来标记，俗称"跳房子记号"，当第一次结尾使用 ⌐1.——¬ 里的内容，重复时跳过 ⌐1.——¬ 里的内容，演奏或演唱 ⌐2.——¬ 里的部分（如图 2-38 所示）。

图 2-38 跳房子反复记号谱例《虫儿飞》

### 2.4.6 终止标记

在音乐中常使用的终止标记有：。

## 2.5 演奏记号

### 2.5.1 连音奏法

连音奏法表示连线内不同音高的音要演唱或演奏连贯,一般记在五线谱的上方(如图2-39所示)。

图2-39 连音奏法谱例《不能说的秘密》插曲

### 2.5.2 断音奏法

断音的类型共有三种,分别是跳音、顿音、连续断音(如图2-40、2-41、2-42所示)。

| 名称 | 标记形式 | 范例音符 | 演奏比例 | 演奏时值 |
| --- | --- | --- | --- | --- |
| 跳音 | ● | | 1/2 | |
| 顿音 | ▼/▽ | | 1/4 | |
| 连续断音 | | | 3/4 | |

图2-40 断音标记及实际演奏对照图

图2-41 跳音谱例《少年的祈祷》

图2-42 连续断音谱例《幽默曲》

### 2.5.3 持续音奏法

持续音用"–"标记在音符的上方,表示该音稍强并要求充分保持该音的时值(如图 2-43 所示)。

图 2-43 持续音标记谱例

### 2.5.4 滑音奏法

滑音是在民间音乐中常使用的一种具有鲜明民族特色的演奏记号,一般用 ╱ 或 ⌒ 表示上滑音,用 ╲ 或 ⌒ 表示下滑音(如图 2-44 所示)。

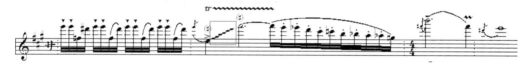

图 2-44 顿音、滑音奏法谱例《苗岭的早晨》

### 2.5.5 琶音奏法

琶音的演奏方法是将和弦中的音由下至上的快速分散演奏,一般用垂直的波浪线记录在和弦的前方来表示(如图 2-45 所示)。

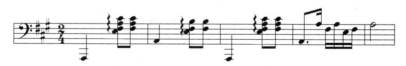

图 2-45 琶音奏法谱例《浏阳河》

### 2.5.6 装饰音

1. **倚音**,记写在音符左上角的一个或几个较短时值的音符,一个音符的叫做单倚音,多个音符的叫做复倚音,一般这几个音符的书写较小。除此之外,目前,用十六分音符标记的叫做短倚音,使用较多(一个音时,用带斜线的小八分音符标记;多个音用连起来的小十六分音符标记),用八分音符标记的长倚音使用较少(如图 2-46、2-47、2-48 所示)。

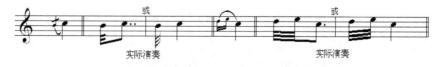

图 2-46 倚音标记及实际演奏

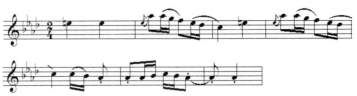

图 2-47 倚音标记谱例《音乐瞬间》

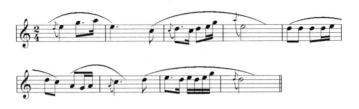

图 2-48 倚音标记谱例《甜蜜蜜》

2. **颤音**，记写在音符上方的"tr"或"tr~~~~~"标记，指在一定时间内，均匀、快速地与上方或下方二度音交替演奏（如图 2-49、图 2-50 所示）。

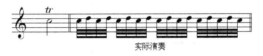

图 2-49 音标记及实际演奏

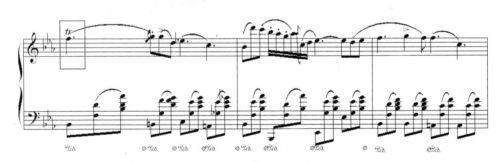

图 2-50 颤音谱例《肖邦夜曲》

3. **回音**，记写在音符正上方的横向迂回记号，用"∞"表示顺回音，用"⨳"表示逆回音（如图 2-51 所示）。由于现代记谱法中很少使用该标记，在此只稍作了解。

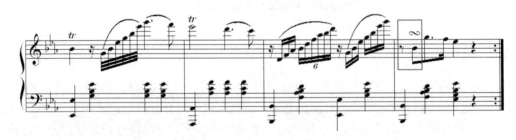

图 2-51 回音谱例《少女的祈祷》

4. **波音**，记写在音符正上方的横向曲线记号，用"⋀⋀"表示顺波音，用"⋁⋁"表示逆波音（如图 2-52、图 2-53、图 2-54 所示）。

图 2-52 波音标记及实际演奏

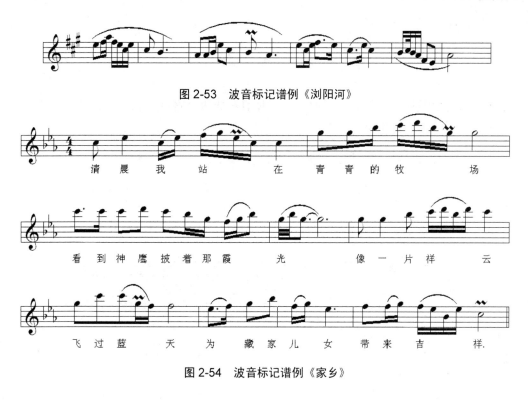

图 2-53　波音标记谱例《浏阳河》

图 2-54　波音标记谱例《家乡》

## 本章小结

第二章主要是对音乐记谱法的详细介绍,该章中所涉及的谱号及谱表、省略记号、演奏记号都是十分实用的音乐标记,这些标记可以大大提高和简化我们记谱的时间,帮助我们更好地进行音乐的创作,提高音乐的表现力和感染力。

## 练 习 题

1. 在基本音符的后面加一个附点表示增长多少时值？加两个附点又表示增长多少时值？
2. 用一个音符代替下列休止符。

3. 用一个音符表示下列各音。

4. 写出下列音符与休止符的名称。

5. 完成下列等式。

2个 ♪ = 1个（　　）　　1个 𝄽· = 3个（　　）
4个 𝄽 = 2个（　　）　　8个 ♪ = 2个（　　）
6个 𝄾 = 1个（　　）　　3个 𝅘𝅥𝅲 = 1个（　　）
1个 o = 4个（　　）　　2个 ♩. = 8个（　　）

6. 用中音谱号改写下面的旋律。

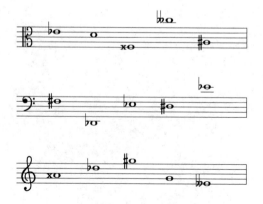

7. 写出不同谱号中的各音名。

8. 写出下列旋律的实际演奏。

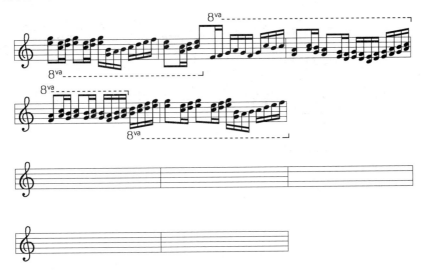

9. 下列演奏记号分别叫什么名称。

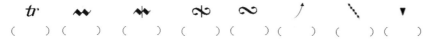

10. 请写出正确的演奏顺序。

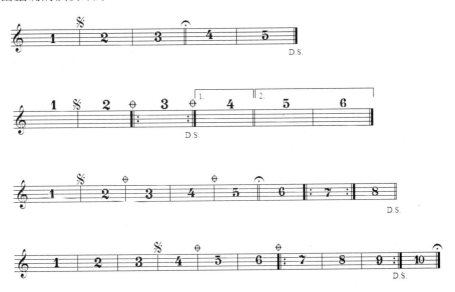

11. 请将下面的题目用省略记号或演奏记号重写。

12. 写出下列各音的实际演奏。

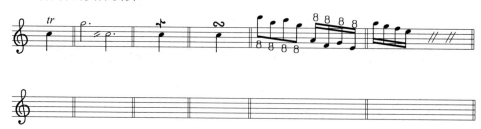

# 第 3 章
## 节拍与节奏

拍子和拍号

节奏

节奏型

音值组合法

## 3.1 节奏的概念及节奏型

### 3.1.1 节奏及相关概念

节奏和节拍在音乐中是不可分割的两个重要元素。节奏中包含节拍，节拍中含有节奏。**节奏**指的是各种音响有一定规律的长短交替组合，主要是指组织起来的音的长短关系，是音乐构成的基本要素之一，是音乐的重要表现手段。可以说，节奏是音乐的灵魂，是音乐的骨架，在音乐中起着核心的作用。

在我们生活中有很多丰富的节奏现象。从人类的语言角度出发来看一下节奏，通常人们在朗读和说话的时候都会有体现出一些节奏的韵律，下面举几个简单的例子，如图3-1、3-2、3-3所示。

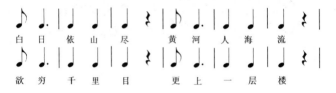

图3-1 《登鹳雀楼》诗的节奏

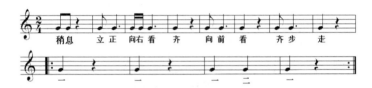

图3-2 集合整队时口号的节奏

图3-3 平时语言中的节奏

下面我们再来看几种自然界中动物发出的声音的节奏（如图3-4所示）。

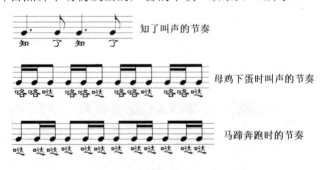

图3-4 几种自然界中动物发出的声音的节奏

通过以上几个例证，可以看到其实我们和节奏一点都不陌生，只是有时候并没有意识到它而已。那么，如何利用节奏，根据其变换和组合来表现特定的事物和情绪呢，这就要求我们必须要了解和掌握音乐中的节奏型。

1. 弱起节奏

从弱拍、次强拍或强拍的弱部分开始的节奏叫做**弱起节奏**。弱起的第一小节叫做**不完全小节**，由于弱起使得乐曲的最后一小节也成了不完全小节，弱起小节和最后一小节的拍数相加，相当于一个完整的

小节拍数（如图 3-5、图 3-6、图 3-7 所示）。

注：由于以下谱例为旋律的节选部分，谱例中最后一小节并不是整首旋律的最后一小节。

图 3-5　弱起小节谱例《不能说的秘密》插曲 1

图 3-6　弱起小节谱例《不能说的秘密》插曲 2

图 3-7　弱起小节谱例《青花瓷》

2. 连音符

将音符的时值自由均分，来代替音符的基本划分，称之为音值的特殊划分形式，这种音值的自由均分所形成的各种音符叫做**连音符**。依照数字分别叫几连音，比如符尾的上方标着 3 就是"3 连音"；标着 5，就是"5 连音"，标着 6，就是"6 连音"，以此类推。

连音符的划分有一定的方法，为了读者便于记忆，特将连音符的划分规律归纳如下。

① 三连音代替二连音（三连音是在流行音乐中十分常见的节奏型，如图 3-8 和图 3-9 所示。）

图 3-8　三连音谱例《听海》

图 3-9　三连音谱例《超越梦想》

② 五连音、六连音、七连音代替四连音。

③ 八以上的连音符代替八连音（如九连音、十连音等）。

④ 二连音、四连音代替三连音。

（简称：三代二；五、六、七代四；八以上代八；二、四代三）

下面就对归纳的划分方法进行讲解。

① 三连音代替二连音（如图 3-10 所示）。

将音符的时值平均分为三个部分来代替两个部分，这样就形成了三连音。这也是在音乐中最常使用的一种连音符。

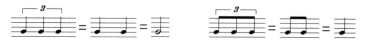

图 3-10　三连音代二连音

② 五连音、六连音、七连音代替四连音（如图 3-11 所示）。

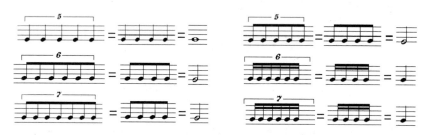

图 3-11　五连音、六连音、七连音代替四连音

③ 八以上的连音符代替八连音（如图 3-12 所示）。

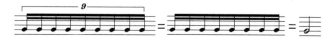

图 3-12　八以上的连音符代替八连音

④ 二连音、四连音代替三连音（如图 3-13 所示）。

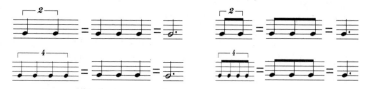

图 3-13　二连音、四连音代替三连音

3. 切分音

**切分音**指的就是从弱部分开始，并把弱位置一直延续到下一拍的强部分。切分音如果细化的话，可以分为以下几种。

① 大切分：由强拍的弱部分延续到弱拍的强部分（如图 3-14 所示）。

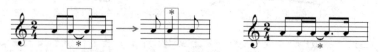

图 3-14　大切分图例

② 跨小节切分：由弱拍的弱部分延续到强拍的强部分（如图 3-15 所示）。

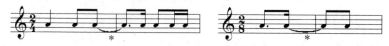

图 3-15　跨小节切分图例

③ 小切分：由一拍的强位置的弱部分延续到弱位置的强部分，也称作一拍切分（如图 3-16 所示）。

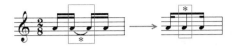

图 3-16　小切分图例

④ 人为造成的切分：在某小节的弱拍人为的加强（如图 3-17 所示）。

图 3-17　人为造成的切分图例

⑤ 后附点切分：所有的后附点均为切分的形式（如图 3-18 所示）。

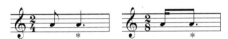

图 3-18　后附点切分图例

⑥ 连续切分（如图 3-19 所示）。

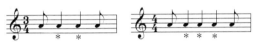

图 3-19　连续切分图例

⑦ 由于休止符的出现造成的切分（如图 3-20 所示）。

图 3-20　休止符造成的切分

切分音的形式在目前很多流行歌曲中都可以找到，例如《遗失的美好》、《笔记》、《手放开》等等（如图 3-21、图 3-22、图 3-23 所示）。（注：*的地方为切分音）

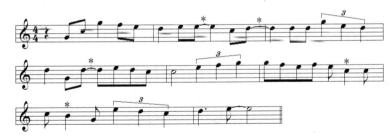

图 3-21　切分音谱例《遗失的美好》

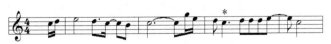

图 3-22　切分音谱例《笔记》

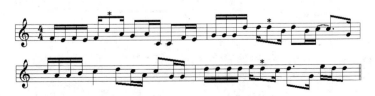

图 3-23　切分音谱例《手放开》

### 3.1.2 节奏型

**节奏型**，是由节奏、节拍组织在一起，特指在音乐中具有某种典型意义的、反复出现的节奏。

1. 基础节奏型（如图 3-24 所示）。

| | |
|---|---|
| X | 四分节奏 |
| X X | 两个八分节奏 |
| X X X | 前八后十六节奏 |
| X X X | 前十六后八节奏 |
| X X X | 小切分节奏 |
| X· X | 小附点节奏 |
| X X· | 小后附点节奏 |
| X X X X | 连续十六分节奏 |

注：以上节奏均以四分音符为一拍，在本教材中一拍中完成的切分、附点被称之为小附点、小切分。

图 3-24 基础节奏型

2. 常见节奏型（如图 3-25 所示）。

新疆风格：X X X  X X | X X X  X X |
圆舞曲风格：X X X | X X X |
进行曲风格：X X | X X |
玛祖卡风格：o X X  o X X |
波莱罗风格：X X X  X X  X X | X X X  X X  X X |
拉丁风格：X X  X X  X | X X X  X X |

图 3-25 常见节奏型

3. 作品中的主要节奏型。

在每一首音乐作品中都可以找到其支撑的节奏型（如图 3-26、图 3-27、图 3-28、图 3-29 所示）。

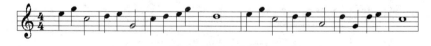

图 3-26 节奏型谱例《我和你》

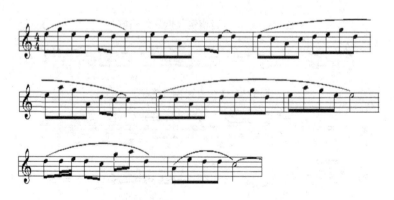

图 3-27 节奏型谱例《北京欢迎你》

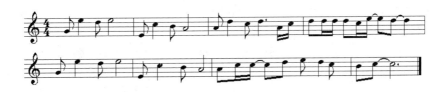

图 3-28 节奏型谱例《感恩的心》

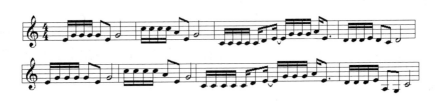

图 3-29 节奏型谱例《忘情水》

第 29 届奥运会会歌《我和你》（如图 3-26 所示）是一首以四分音符为主要节奏型的作品，节奏平稳，缓和；奥运歌曲《北京欢迎你》（如图 3-27 所示），主要以八分音符为主要的节奏型，轻轻地诉说、讲述邀请世界友人的心声；歌曲《感恩的心》（如图 3-28 所示）旋律主要是以大切分为主要的节奏型；流行作品《忘情水》（如图 3-29 所示）的旋律主要是以连续的十六分音符为主要的节奏型。

掌握一首作品的节奏型在音乐表现中具有很重要的意义。在歌曲中运用某些节奏型，可以使人更加容易感受作品所要表达的情感和便于听者记忆，同时也有助于歌曲结构上的统一和音乐形象的确立。有些歌曲仅从节奏型就可以清楚的说明歌曲的类型，如爵士乐、布鲁斯等。

## 3.2 节拍、拍子、拍号

### 3.2.1 节拍及相关概念

当我们说话的时候，都有我们要强调的字或词语，通常我们将其称之为"重音"（用>号表示），非强调的音自然而然也就成为"非重音"。其实，音乐中的节拍就是从人类语言中提炼出来的，语言中的重音成为音乐中的强拍，非重音成为弱拍（如图 3-30 所示）。

图 3-30 语言中的强弱拍

**节拍**指的是强弱相同的时间片段按照一定的次序循环重复。主要是指组织起来的音的强弱关系。

构成节拍的相同的时间片段叫做**单位拍**，单位拍是以某种时值的音符为一拍，常用的是以四分音符、八分音符为一拍。

为了便于记录节拍的强弱位置，记谱时在每个强拍的前面做以"│"标记，称为**小节线**，一般在乐谱的开始，省略不划小节线。在两条小节线之间的部分称之为小节。同样粗细的两条"│"标记在明显分段的地方时，叫**段落线**。记在乐谱末尾处，用一细一粗的双纵线表示曲目的结束叫做终止线（如图 3-31 所示）。

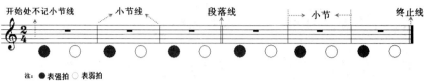

图 3-31 节拍、小节线、段落线对照图

 3.2.2 拍子和拍号

拍子指的是节拍的单位拍用一固定的音符来表示。例如四二拍，表示两拍的节拍，单位拍用四分音符来代表；八二拍，表示两拍的节拍，单位拍用八分音符来代表。而这些用来表示拍子的记号就叫做拍号。拍号用分数来标记。分子表示每小节中单位拍的数目，分母表示单位拍的音符时值。如：$\frac{2}{4}$拍，表示以四分音符为一拍，每小节有两拍。

拍号的记写方式。在五线谱中，拍号记在谱号的后面；如果有调号，记在调号的后面。用第三线代表分数线。在简谱中，拍号记在谱面的左上方，调名的后面（如图 3-32 所示）。

图 3-32 五线谱 简谱中拍号的书写方式

拍号的读法，由下往上读。

例如：$\frac{2}{4}$ 读作四二拍；

$\frac{6}{8}$ 读作八六拍；

$\frac{3}{2}$ 读作二三拍。

常见的节拍及其强弱规律，如图 3-33 所示。

图 3-33 常见的节拍及其强弱规律

### 3.2.3 拍子的种类及音值组合法

拍子通常可以分成为单拍子、复拍子、混合复拍子、变换拍子、散拍子、一拍子。

1. 单拍子

**单拍子**，指的是每小节只有一个强拍，拍号的分子是 2 或 3 的拍子。例如 $\frac{2}{4}$ 拍、 拍、$\frac{2}{8}$ 拍、$\frac{3}{8}$ 拍、 拍、 拍等，其中常用的单拍子有：$\frac{2}{4}$ 拍、$\frac{3}{4}$ 拍。

$\frac{2}{4}$ 拍，常用在进行曲风格的作品中。例如：《义勇军进行曲》、《歌唱祖国》、《运动员进行曲》等都是 $\frac{2}{4}$ 拍的作品（如图 3-34 所示）。

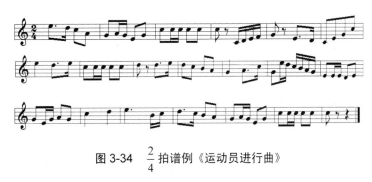

图 3-34　$\frac{2}{4}$ 拍谱例《运动员进行曲》

$\frac{3}{4}$ 拍，多用于抒情的作品中，速度稍快时也可表现欢快的情绪。例如：奥地利作曲家约翰·施特劳斯的作品《春之声圆舞曲》、《蓝色的多瑙河》；勃拉姆斯的《摇篮曲》；肖邦的《圆舞曲》，中国作曲家王立平的作品《大海啊，故乡》等都是 $\frac{3}{4}$ 拍的典型范例。

由于 $\frac{3}{4}$ 拍本身有很强的律动性，许多流行音乐也选择以三拍子为基底进行创作。例如：S.H.E 演唱的《老婆》、朴树演唱的《白桦林》、日本著名动画片作曲家久石让的作品之一《千与千寻》的主题音乐、歌曲《阿里郎》等（如图 3-35、图 3-36、图 3-37 所示）。

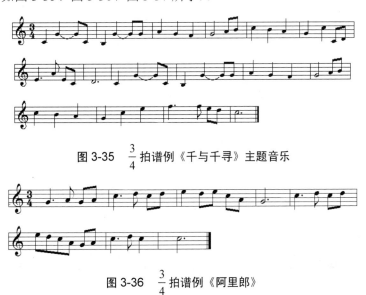

图 3-35　$\frac{3}{4}$ 拍谱例《千与千寻》主题音乐

图 3-36　$\frac{3}{4}$ 拍谱例《阿里郎》

图 3-37　$\frac{3}{4}$ 拍谱例《从头再来》

**单拍子的音值组合的方法**（以四分音符为基础）。

第一步：看拍号，通过分母  判定以什么样的音符为一拍，也就是一个音群。

第二步：通过分子判定每小节有几个音群，拍与拍彼此分开。

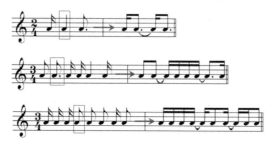

图 3-38　常用音群

第三步：若第一个音符不够一拍，则要求从后方借相邻音，若被借音符剩有时值则要求划延音线，将所剩时值延到下一拍，同时还要注意不同的单位拍遇到的各种情况。

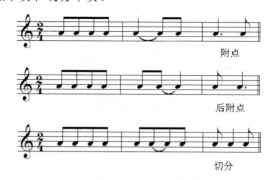

图 3-39　第三步谱例

注：单拍子音值组合法中，不同的单位拍遇到的各种情况如下。

（一）以四分音符为基础时常出现的情况如下。

① 允许出现前、后附点节奏和切分节奏。

附点

后附点

切分

图 3-40　四分音符为基础时常出现的情况一

② 八分音符可借的音符。

图 3-41　四分音符为基础时常出现的情况二

③ 整小节可以使用一个音符表示，整小节休止用"全休止符"；四三拍连续休止采用四分休止符。

图 3-42　四分音符为基础时常出现的情况三例一

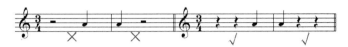

图 3-43　四分音符为基础时常出现的情况三例二

④ 附点休止符只能出现在强位置，如遇到则拆成与前或后形成整拍的形式。

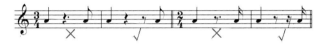

图 3-44　四分音符为基础时常出现的情况四

⑤ 切分音不可以用休止符代替，如果遇到的话就要"拆开"。

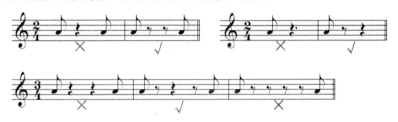

图 3-45　四分音符为基础时常出现的情况五

⑥ 若遇到连续出现的两个附点四分音符时，采用二连音表示。

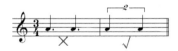

图 3-46　四分音符为基础时常出现的情况六

运用以上所总结的以四分音符为基础的规律来举例，如下例。
题目：

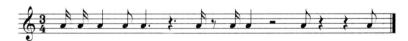

图 3-47　以四分音符为基础的音质组合法例题

第一步：看拍号，通过分母判定以什么样的音符为一拍，也就是一个音群，如图 3-48 所示。
第二步：通过分子判定每小节有几个音群，拍与拍彼此分开（如图 3-48 所示）。

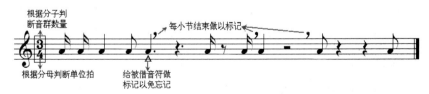

图 3-48　以四分音符为基础的音质组合法例题第一、二步

第三步：若第一个音符不够一拍，则要求从后方借相邻音，若被借音符则要求划延音线，将所剩时值延到下一拍，同时还要注意不同的单位拍遇到的各种情况（如图 3-49 所示）。

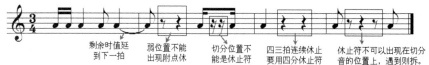

图 3-49　以四分音符为基础时的音质组合法例题第三步

（二）以八分音符为基础时常出现的情况如下。

① 若整小节的音符均小于八分音符，则要求所有拍子共用符尾（第一条尾巴）彼此相连。

② 若每一拍有更多的音符，则要求拍与拍之间彼此独立。

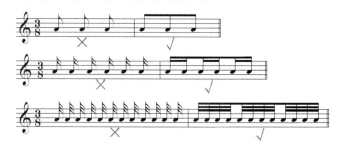

图 3-50　八分音符为基础时常出现的情况一、二

③ 十六分音符可借的音符。

图 3-51　八分音符为基础时常出现的情况三

④ 允许出现附点节奏、切分节奏，但切分音不可以用休止符代替，如果遇到就要拆开。

图 3-52　八分音符为基础时常出现的情况四例一

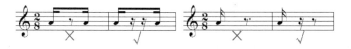

图 3-53　八分音符为基础时常出现的情况四例二

⑤ 若遇到连续出现的两个附点八分音符时，采用二连音表示。

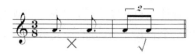

图 3-54　八分音符为基础时常出现的情况五

⑥ 不允许出现两拍的后四分休止符，遇到后拆成两个八分休止符。

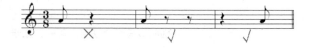

图 3-55　八分音符为基础时常出现的情况六

运用以上所总结的以八分音符为基础的规律来举例,如下例。
题目:

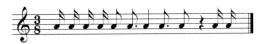

图 3-56 以八分音符为基础的音质组合法例题

第一步:看拍号,通过分母判定以什么样的音符为一拍,也就是一个音群(如图 3-57 所示)。
第二步:通过分子判定每小节有几个音群,拍与拍彼此分开(如图 3-57 所示)。

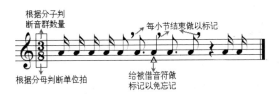

图 3-57 以八分音符为基础的音质组合法例题第一、二步

第三步:若第一个音符不够一拍,则要求从后方借相邻音,若被借音符则要求划延音线,将所剩时值延到下一拍,同时还要注意不同的单位拍遇到的各种情况(如图 3-58 所示)。

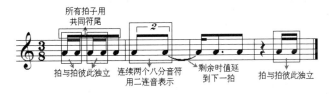

图 3-58 以八分音符为基础的音质组合法例题第三步

二拍子体系,通常也被称为偶数拍子,最明显的特征是一强一弱相间的循环交替,小节内强拍与弱拍是对等的,有对称性、方整性的特点,是所有节奏中最基本并且应用最广泛的一种。在文艺复兴时期所提倡的人本主义思想的倡导下,音乐领域也作出了巨大的改变,即在创作时广泛使用模仿人类心跳的偶数拍子。二拍子不仅与人类的脉搏跳动、呼吸、行走等紧密联系并且与许多劳动、生活的节奏相吻合,前拍动作具有一定的紧张度,再用后拍来放松。

由于二拍子节奏强弱分明,整齐划一的"进行曲"体裁就是最具有该节拍特征的典型代表。

三拍子体系,被民族音乐学家认为是游牧、畜牧、狩猎、骑马民族所具有的节拍。由于三拍子体系中具有一种特有的流动感,能够更好地塑造和表现游牧民族的特征,所以在亚洲,从朝鲜半岛到蒙古和中亚地区多使用三拍子体系。

2. 复拍子

复拍子是指每小节不止一个强拍,还包含有一个次强拍,拍号的分子是 2 或 3 的倍数的拍子。也就是说,复拍子是由同类型的单拍子组合而成的,例如:$\frac{4}{4}$ 拍($\frac{2}{4}+\frac{2}{4}$)、$\frac{6}{4}$ 拍($\frac{3}{4}+\frac{3}{4}$)、$\frac{6}{8}$ 拍($\frac{3}{8}+\frac{3}{8}$)、$\frac{9}{8}$ 拍($\frac{3}{8}+\frac{3}{8}+\frac{3}{8}$)、$\frac{12}{8}$ 拍($\frac{3}{8}+\frac{3}{8}+\frac{3}{8}+\frac{3}{8}$)等。其中常用的有 $\frac{4}{4}$ 拍、$\frac{6}{8}$ 拍。

$\frac{4}{4}$ 拍有时也用 𝄵 来表示。四四拍,长节奏较多,旋律一般是宽广、舒展、庄严的。采用进行曲

速度时，可表现浩荡、壮阔的情绪；中速时，有抒情、歌颂的特点，有时也可体现亲切、安详或伤感等特点；采用稍快的速度时，可以表达一种愉快的情绪。例如《今天是你的生日，中国》（如图 3-59 所示）、《长大后我就成了你》、《我爱你塞北的雪》等。

由于 $\frac{4}{4}$ 拍自身的特点，使得 $\frac{4}{4}$ 拍成为了当前流行歌曲中使用最多的拍子，例如：第 29 届奥运会主题歌《我和你》、周杰伦演唱的《千里之外》、《牛仔很忙》、《蒲公英的约定》、张韶涵演唱的《隐形的翅膀》(如图 3-60 所示)。

图 3-59　$\frac{4}{4}$ 拍谱例《今天是你的生日，中国》

图 3-60　$\frac{4}{4}$ 拍谱例《隐形的翅膀》

$\frac{6}{8}$ 拍，也是广泛使用的一种拍子，例如《乘着歌声的翅膀》（如图 3-61 所示）等，另外，由于八分音符的一拍跟我们说话的语速差不多，使得我们经常可以在现代流行音乐中看到它的踪影，尤其是在现代校园民摇的创作中较多选择八六拍，例如《睡在我上铺的兄弟》、《青春》、《同桌的你》（如图 3-62 所示）。

图 3-61　$\frac{6}{8}$ 拍谱例《乘着歌声的翅膀》

图 3-62　$\frac{6}{8}$ 拍谱例《同桌的你》

复拍子的音值组合法是将组成复拍子的几个单拍子分开，之后可按单拍子音值组合的方法进行组合，需要注意的是一定要体现次强拍的位置，如果强拍与次强拍之间是切分或附点时，一定要记成连音

线的形式，如图3-63所示。

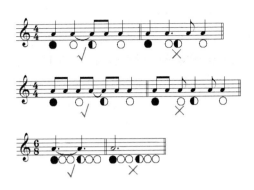

图 3-63　复拍子音值组合的次强拍位置

3. 混合复拍子

混合复拍子指的是二拍子和三拍子按照不同次序结合而成的拍子，例如：$\frac{5}{4}$拍、$\frac{7}{4}$拍、$\frac{11}{4}$拍、$\frac{5}{8}$拍、$\frac{7}{8}$拍等。由于组合次序不同，导致了单位拍的强弱层次、位置的不同。

例如：$\frac{5}{4}$拍　①（$\frac{2}{4}+\frac{3}{4}$）；②（$\frac{3}{4}+\frac{2}{4}$）。

$\frac{7}{4}$拍　①（$\frac{2}{4}+\frac{3}{4}+\frac{2}{4}$）；②（$\frac{3}{4}+\frac{2}{4}+\frac{2}{4}$）；③（$\frac{2}{4}+\frac{2}{4}+\frac{3}{4}$）。

河北民歌《小白菜》就是一首典型的$\frac{5}{4}$拍（$\frac{3}{4}+\frac{2}{4}$）的作品（如图3-64所示）。

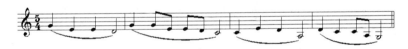

图 3-64　混合复拍子谱例河北民歌《小白菜》

一般来说，混合复拍子大多是奇数的节拍，但还有一些拍子，需要我们根据节拍内部组合的形式才可以判定到底是复拍子还是混合复拍子。比如说$\frac{8}{8}$拍，当它是由$\frac{2}{8}+\frac{2}{8}+\frac{2}{8}+\frac{2}{8}$拍组合的形式出现时，就是复拍子；而如果是以$\frac{3}{8}+\frac{3}{8}+\frac{2}{8}$组合的形式出现时，就是混合复拍子。同样的道理，$\frac{9}{8}$拍是3个$\frac{3}{8}$拍组合到一起的话就是复拍子，如果是$\frac{3}{8}+\frac{2}{8}+\frac{2}{8}+\frac{2}{8}$组合形式的话，就为混合复拍子。总而言之，关键是要看，是不是将二拍子和三拍子混合在一起组合。混合复拍子的音值组合法与复拍子相同，都要遵循单拍子音值组合法的原则。

### 扩展

由于二拍子与三拍子的不同强弱规律同时作用于节拍中，才形成了混合复拍子相互矛盾、相互牵制的不对称效果，在维吾尔族的十二木卡姆中，就经常使用混合拍子，给人以一种非常新鲜并富于变化的节奏感觉。而在塔吉克族的民间音乐中，类似$\frac{7}{8}$拍、$\frac{5}{8}$拍这样的混合复拍子则是其音乐中使用的主要节拍。再如柴可夫斯基《悲怆交响曲》的第二乐章，节拍也为小节内部组合（$\frac{2}{8}+\frac{3}{8}$）的五拍子，而且整个乐章都保持不变，具有特殊的表现作用。

## 4. 变换拍子

**变换拍子**指的是在一首音乐作品中，各种拍子（两种或两种以上）交替出现，这种变换可能是有规律的，也可能是无规律的。当拍子有规律的变换时，可将两种或两种以上的拍号并列标明；当拍子无规律的变换时，要将新变换的拍号写在将要变换的小节的前端，如图 3-65、3-66、3-67 所示。

变换拍子的作品有很多，比如说艺术歌曲《我的祖国》、《我和我的祖国》（如图 3-65 所示）、《唱支山歌给党听》。在流行音乐中，我们也经常可以发现变换拍子的作品，例如：孙燕姿演唱的《我要的幸福》（如图 3-66 所示）。电影《放牛班的春天》里的插曲《caresse sur l'océan》（如图 3-67 所示）也是一首典型的变换拍子的作品。在斯特拉文斯基的《春之祭》中，更加大胆地运用了频繁而多样的节拍变化，用不规则的节奏律动打开了一个新的节奏音响领域。

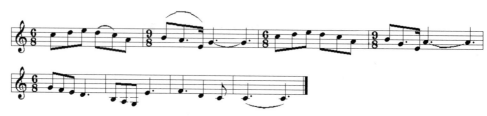

图 3-65　变换拍子谱例《我和我的祖国》

图 3-66　变换拍子谱例《我要的幸福》

图 3-67　变换拍子谱例《caresse sur l'océan》

## 5. 散拍子

**散拍子**也叫散板，它是指单位拍的时值以及拍子的强弱规律都不十分明显，乐曲在演奏时可以根据演奏者自己对音乐的理解和体会，进行自由地变化处理。散拍子并不是没有强拍和弱拍，而只是不明显、没有固定的规律。因此，在有的散拍子乐谱中不记拍号，而有的散拍子在乐曲中用"艹"记号（"散"字的前三笔）来标记，当散拍子部分结束后，在下一小节的前方标上回原速的标记（如图 3-68、3-69、3-70 所示）。

图 3-68　散拍子谱例《被遗忘的时光》

图 3-69　散拍子谱例《天路》

图 3-70　散拍子谱例《苗岭的早晨》

以上对散拍子进行了定义上和书写上的诠释，从应用角度来说，相对于西方音乐，散拍子在中国音乐中占有着更加举足轻重的地位，比如大部分传统的古琴曲都是以散拍子作为开始的乐段。

### 扩展

散板，最早是戏曲音乐板式的一种，在中国传统音乐与民间音乐中，这种无拍类的自由节拍形式应用非常普遍，如民歌中的山歌大多节奏自由，多为散板，其节奏比较接近语言的自然节奏状态，速度自由。当人们处在宽广、辽阔的大自然环境中放声高歌时，没有了疲劳和烦恼、没有了约束和顾忌，可以通过山歌尽情挥洒、抒发。在此环境与心绪的前提下，自由节拍的使用自然也就应运而生，从而成为山歌音乐形式中的一个最重要的特点之一。而且，这种民歌中的散节拍不仅限于汉族的山歌，陕北的信天游、回族的花儿、蒙古族长调、苗族的飞歌中也都有着广泛的应用，散节拍的大量使用已成为民歌节奏上的重要特色。

### 扩展

贝多芬的朋友美尔策尔(1772—1838)，以发明和制造机械乐器著称于世。1813 年秋，贝多芬为美尔策尔发明的万能琴写作了一部战争交响曲，题为《威灵顿的胜利》或《维多利亚之战》，描写同年 6 月 21 日英将威灵顿在西班牙北部城市维多利亚大败拿破仑的场景。美尔策尔曾经在温克尔(1776—1826)发明的基础上，创制了今天通用的节拍器。贝多芬首先采用，并按照它每分钟所打的拍数来标明自己作品的速度。贝多芬的助听器，也是 1810 年左右美尔策尔为他制作的。贝多芬为美尔策尔写了首富于风趣的《卡农》来歌颂拍节机的创制者。这首象征贝多芬和美尔策尔之间友谊的《卡农》后来被贝多芬选进了他的第八交响曲，成为第二乐章的主题。

### 6. 一拍子

**一拍子**指只有强拍没有弱拍，每小节只有一个单位拍且为强拍的节拍形式。一般来说演奏速度较快，表现一种强烈或热烈的情绪。一拍子的音乐，在中国传统戏曲音乐中使用的较多（注：戏曲中将强拍称之为板，将弱拍称之为眼。）。戏曲中的有板无眼（种类有：垛板、流水板、紧板等）都属于一拍子音乐的范畴。

## 本章小结

第三章对节奏和节拍问题进行了详细地讲解，这一部分可以说是乐理这门课程当中的第一个难点部分，如各种节拍的特点与区分、节奏型的表现力、音值组合法等都是关系到音乐形象塑造的关键点，节奏节拍就像是音乐的骨架，起到不容忽视的支撑作用，由此可见本章内容的重要性。

## 练 习 题

1. 用一个音符表示以下连音符。

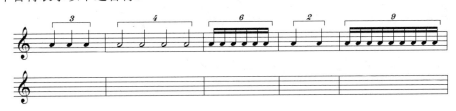

2. 按要求完成连音符。

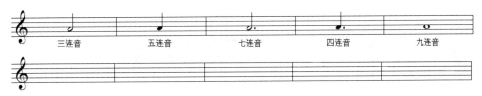

3. 判别以下拍子（单拍子/复拍子/混合复拍子）。

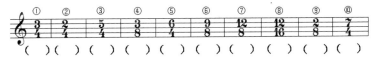

4. 找出切分音的位置，用"*"标出。

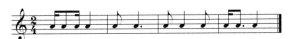

5. 音值组合法。

6. 根据以下旋律确定拍号。

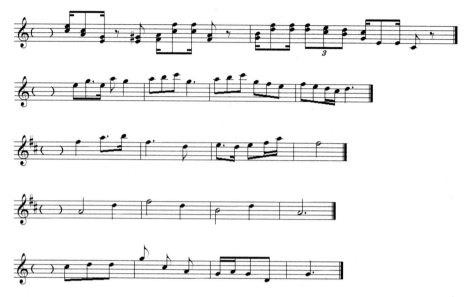

# 第 4 章

## 音　程

音程的度数

音程的性质

单音程与复音程

音程的转位

构成和识别音程的方法

协和音程与不协和音程

## 4.1 音程的定义及类型

音乐旋律发展的过程就像是一个坐标轴，我们由一个点出发，向后并且向其纵深发展。这个点就是单音，向后发展是靠节奏的连接来实现的，而其纵深的丰富就要依靠音程、和弦的作用了。

图 4-1　音乐发展坐标图

### 4.1.1　音程的定义

在乐音体系当中，两音之间的距离叫做**音程**。音程是由两个音构成的，高的音被称为上方音，通常叫做"冠音"；低的音被称为下方音，通常叫做"根音"（如图 4-2、4-4 所示）。

### 4.1.2　音程的类型

音程的类型有两种，分别是*旋律音程*与*和声音程*。

先后发出声响的两个音构成的音程，叫做*旋律音程*。书写时，根音和冠音一前一后地写。旋律音程按照进行方向可以分为上行、平行、下行（如图 4-2 所示）。

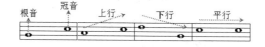

图 4-2　旋律音程

在某种意义上说，在音乐的范畴中，歌曲或乐曲的旋律就是由旋律音程组成的，以歌曲《我和你》为例（如图 4-3 所示）。

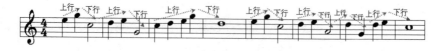

图 4-3　《我和你》旋律发展

两个音同时发出声响的音程，叫做*和声音程*。书写时，根音和冠音重叠书写，二度音程则要求前、后紧挨着写。和声音程自身不分上行、下行，只是在和声连接时才有体现，和声音程遵循由下至上的读取方式（如图 4-4 所示）。

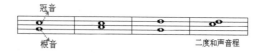

图 4-4　和声音程

和声音程也经常出现在两个声部的对应中,以歌曲《小酒窝》B段落合唱部分为例(如图4-5所示)。

图 4-5　和声音程谱例《小酒窝》

音程的作用有很多,拿旋律音程来说,其实每一首音乐作品的旋律都是由旋律音程与一定节奏节拍相结合的产物。前面我们已经讲过,旋律音程分为上行、下行、平行三种。上行或下行在音乐作品中就表现为旋律呈音阶式的上或下进行,当然这里的进行既包括"级进"也包括"跳进"(级进指旋律音是三度或三度以下的进行;跳进指旋律音是三度以上的进行)。平行在音乐中则表现为旋律是相同音高的同音反复。

讲到这里,如果仍旧是孤立的地去看一个干巴巴的音程是没有意义的,下面以蔡琴的《被遗忘的时光》的散板部分为例,来识别一下旋律音程(如图4-6所示)。

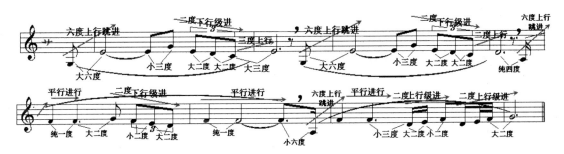

图 4-6　旋律音程的应用谱例《被遗忘的时光》

和声音程的用处很多,它可以作为丰富旋律音程的方法,同时也可以在左手半分解和弦的伴奏织体中看到它的踪迹,由于左手在演奏时一般在小字组甚至更低的音组里,经常用低音谱号记写,所以我们要加强对低音谱号识谱能力,下面就列举一段左手伴奏织体,用单音程的识别方法,识别下例中的和声音程(如图4-7、4-8所示)。

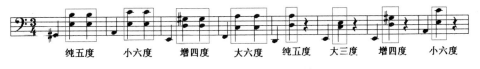

图 4-7　和声音程的应用谱例

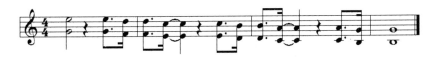

图 4-8　和声音程的应用谱例《童话》前奏部分

## 4.2　音程的度数、音数

### 4.2.1　音程的度数

我们已经讲到过,音程指的是两音之间的距离,测量这段距离的单位叫做**度**。音程的度数指的是在

五线谱上两个音之间所包含的线和间的数量。在五线谱中，每一条线和每一条间都代表一度。如果两音在同一条线或同一条间的话，就代表这个音程之间的度数是一度；如果两音相邻，一个在线上，一个在间上，代表这个音程之间的度数是二度；如果两音在相邻的线或者相邻的间上时，代表这个音程之间的度数是三度。以此类推，如图 4-9 所示。

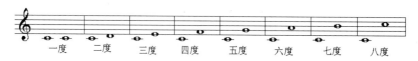

图 4-9 音程的度数

### 4.2.2 音程的音数

音程的音数指的是音程所包含的全音、半音的数目。一个全音用整数 1 来标记；一个半音用分数 $\frac{1}{2}$ 来标记；大于整数 1 的用整数或代分数来标记，如 3、$2\frac{1}{2}$ 等，增四度和减五度由于包含着 3 个全音，所以叫做**三全音**或**三整音**（如图 4-12 所示）。

### 4.2.3 基本音程

由基本音级构成的音程叫做**基本音程**，其中，一度到八度的标记里，一度、四度、五度、八度用"纯"字自来标记；二度、三度、六度、七度用"大或小"字来标记，如图 4-12 所示。

## 4.3 音程的性质

通过图 4-10 可以发现，有些音程的度数相同，但是所包含的全音或者半音的数目却不相同，为了区别这样的音程则需要在音程的度数前面加上说明，从而形成了音程的性质。

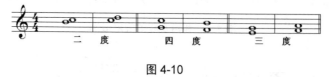

图 4-10

音程的性质用大、小、纯、增、减、倍增、倍减等字来表示。其音级相同但性质不同的各音程的关系如图 4-11 所示。

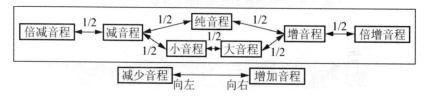

图 4-11 音程关系图

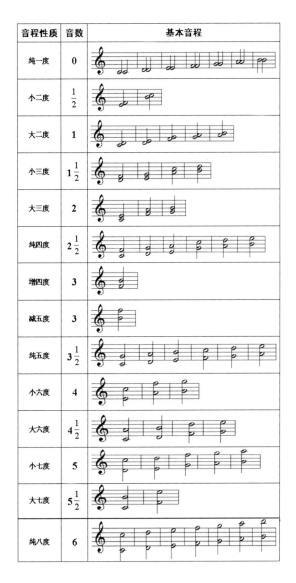

图 4-12　基本音程性质 音数对照图

## 4.4　自然音程和变化音程

**自然音程**包括大、小、纯、增四、减五度音程。基本音级和变化音级都可以构成自然音程（如图 4-13 所示）。

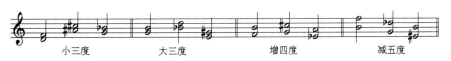

图 4-13　自然音程

前面的章节我们已经讲过，通过升高或降低基本音级得到的是变化音级。图 4-13 中出现的带有变化音级的音程，同样属于自然音程的范畴。

**变化音程**，指的是一切增、减、倍增、倍减音程（除增四度、减五度以外），是通过扩大或者缩小自然音程而得到的。

注：减一度不存在，因为无论是升高还是降低，纯一度都是在扩大音程，如图 4-14 所示。

那么，如何扩大或者缩小音程呢？这就要求我们牢牢记住其变化规律。

扩缩半音 { 扩大音程：①升高冠音半音/②降低根音半音（如图4-14所示）
缩小音程：①降低冠音半音/②升高根音半音（如图4-15所示）

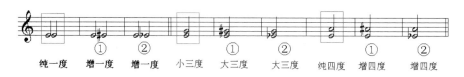

图4-14　扩大半音

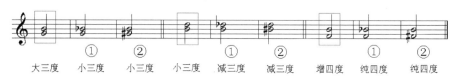

图4-15　缩小半音

扩缩全音 { 扩大音程：①升高冠音全音/②降低根音全音/③分别升高冠音和降低根音半音（如图4-16所示）
缩小音程：①降低冠音全音/②升高根音全音/③分别降低冠音和升高根音半音（如图4-17所示）

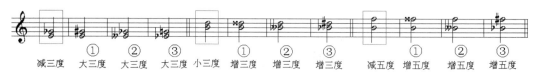

图4-16　扩大全音

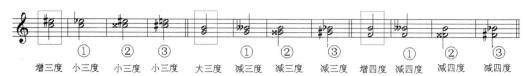

图4-17　缩小全音

## 4.5　单音程与复音程

上面所举例题的音程均在一个八度的范畴，这些由不超过一个八度的两个音形成的音程，叫做**单音程**。超过一个八度的音程叫做**复音程**。但需强调的是增八度、倍增八度都属于八度的范畴，仍为单音程。

复音程的性质和单音程一样，有大、小、纯、增、减、倍增、倍减几种。一般来说，两个八度以内的复音程是由**7+上方单音程的名称来命名**，如图4-18所示；超过两个八度的复音程是由**隔开几个八度+单音程的名称来命名**，如图4-19所示。

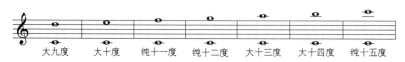

图4-18　两个八度内的复音程

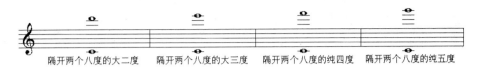

图 4-19　超过两个八度的复音程

## 4.6　等　音　程

在第一章中我们已经讲到过等音，等音程就是在等音的基础上发展而来的，指的是两个音程具有相同的音响效果、音数相等，但写法及其表现的意义不同，这样的音程叫做**等音程**。

等音程的类型有两种，如图 4-20 所示。

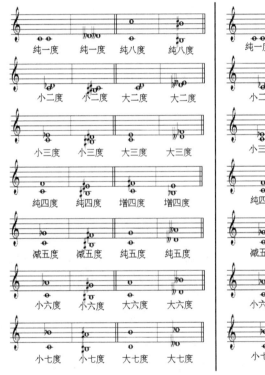

不改变音程性质和度数的等音程　　　　　　　　改变音程性质和度数的等音程

图 4-20

1. 不改变音程性质和度数的等音程。

其做法：两音同动，同上或同下，同时找等音。

2. 改变音程性质和度数的等音程。

其做法：一音不动，一音动，动者找等音。

音程的转位指的是音程的下方根音和上方冠音相互颠倒。常用单音程的转位方法有两种。

①将音程的下方根音升高一个八度；②将上方冠音降低一个八度（如图 4-21 所示）。

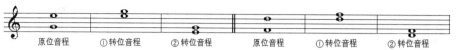

图 4-21 音程转位

音程的转位有其一定的规律：

1）音程转位前度数+音程转位后度数=9；

2）除纯音程转位前后性质不变外，其余音程转位前的性质与音程转位后性质相反。

公式为：9°—（性质）原位度数=（相反性质）转位度数（如图4-22所示）。

例如： 9°—（大）3°=（小）6°     9°—（小）3°=（大）6°

9°—（减）5°=（增）4°     9°—（增）4°=（减）5°

9°—（纯）1°=（纯）8°

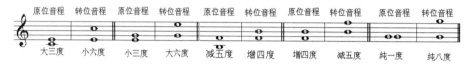

图 4-22 音程转位的规律

## 4.8 构成和识别音程的方法

### 4.8.1 音程的构成

在图 4-12 中可以看到以 $c^1$ 为根音向上构成的各种音程，可以参照图 4-12 进行基础的构成练习。所谓音程的构成就是按要求做出一个指定音程。

按要求构成指定音程的做法如下。

例：以 $a^1$ 为根音向上构成增四度音程。

第一步：首先确定题目中根音（$a^1$）的位置（如图 4-23①所示）。

第二步：暂时不看题目中规定构成的音程性质（增音程），先以题目中所给出的音（$a^1$）为根音向上找到冠音 $d^2$，完成题目中要求的度数（四度音程）（如图 4-23②所示）。

第三步：判别已完成的音程的性质（纯四度）（如图 4-23③所示）。

第四步：看已完成的音程是否符合题目中要求完成的音程性质（增四度），如正好符合则不需要在添加变音记号；如不符合（本题中不符合）则要求按照音程关系，看已完成的音程与题目要求的音程相差的音数，来添加变音记号。切记，题目中所给出的音不能添加变音记号。已完成的音程为纯四度，与题目要求的增四度相差 $\frac{1}{2}$，也就是半音，由于题目所给音 $a^1$ 不能改变，所以由纯音程到增音程就必须将冠音 $d^2$ 的前方添加"#"升号（如图 4-23④所示）。

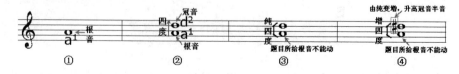

图 4-23 按要求构成指定音程各步骤

### 4.8.2 音程的识别

所谓音程的识别是要在某一个调中辨认出音程的性质和度数。快速准确地识别音程，可以帮助我们分析作品中的音程使用，来提高自身对音程的运用和驾驭的能力。归根结底，无论是旋律音程还是和声音程，重点还是落在其音响色彩中，毕竟音乐是要靠听觉来打动人、感染人的，我们要通过学习音程的识别和构成来更好地掌握音程，更合理地运用音程，来更准确地欣赏音乐、创作出更好的音乐作品。

识别音程的方法如下。

1. 单音程

第一步：看所给出的音程，暂时忽略变音记号（如图 4-24①所示）。

第二步：看忽略变音记号的基本音级构成的音程是几度，并确定音程性质（如图 4-24②所示）。

第三步：根据音程性质（4.3 音程的性质）看该音程比所给出的音程是扩大还是缩小（如图 4-24③所示）。

第四步：添加题目中所给的变音记号，最后确定音程性质及度数也就是音程的名称（如图 4-24④所示）。

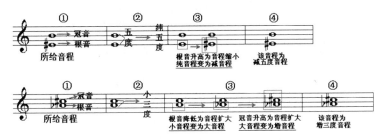

图 4-24　单音程的识别各步骤

2. 复音程

第一步：看所给出的音程，找出根音的位置（如图 4-25①所示）。

第二步：在根音和冠音之间寻找根音的上方八度音，有几个找几个，并用"×"标记（如图 4-25②所示）。

第三步：找出用最上方的"×"标记的音与冠音的音程关系（这时的复音程，已经转化为单音程，遵循单音程的识别方法进行），确定"×"标记的音与冠音的音程名称（如图 4-25③所示）。

第四步：看有几个"×"标记说明隔开了几个八度（如图 4-25④所示）。

第五步：最后确定名称，隔开了几个八度+最上方的"×"标记的音与冠音的音程名称（如图 4-25⑤所示）。

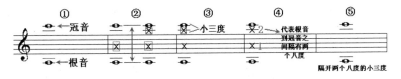

图 4-25　复音程识别各步骤

## 4.9　协和音程与不协和音程

和声音程在演唱或演奏时会产生音响差异，按其差异可将音程分为**协和音程**和**不协和音程**。顾名思

义，协和音程听起来音响效果比较悦耳、舒适；而不协和音程听起来比较尖锐、刺耳。

协和音程 { 极完全协和音程：纯一度、纯八度。
完全协和音程：纯四度、纯五度。
不完全协和音程：大三度、小三度、大六度、小六度。

不协和音程 { 大二度
大七度
增音程
减音程
倍增音程
倍减音程

协和音程与不协和音程的转位：协和音程转位后仍为协和音程；不协和音程转为后仍为不协和音程（如图 4-26 所示）。

图 4-26　协和音程与不协和音程的转位

**扩展**

在西方乐理教材中，大二度音程被划定为不协和音程，但在中国民族音乐中却占有重要的地位。西南少数民族，壮族、布依族、瑶族等多声部民歌中，都表现出对大二度音程的特殊喜好，不少民歌都有意地运用和声大二度音程，并称之为"碰"，曾被贺绿汀先生称为"很美的和声大二度音程"，这是我们特有的音乐风格。协和性与听觉习惯有关，人们的审美意识也对音程的筛选起到重要的作用，不同的地域、不同的民族、不同的律制反映在听觉习惯与听觉定势上各有差异。

## 本章小结

第四章是对乐理中音程部分的讲解，其中重点的部分包括音程的名称、性质以及构成、识别，这些是在前三章的内容基础上循序渐进加入的，就像本章开始时所说的，两个单音的不同组合形式便成了音程。其实，仔细回顾便不难看出本章是以前所讲内容的复杂化。

# 练习题

1. 以所给音为根音构成指定音程。

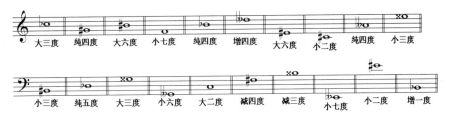

2. 以所给音为低音构成指定音程。

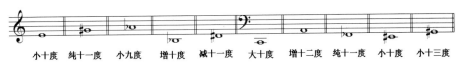

3. 写出下列音程的名称及性质。

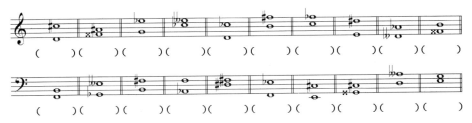

4. 将下列音程进行转位并写出原位、转位的名称及性质。

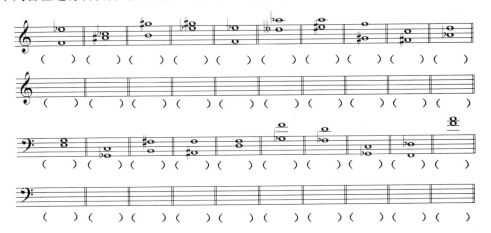

5. 写出下列旋律中音程部分的协和与不协和的性质。

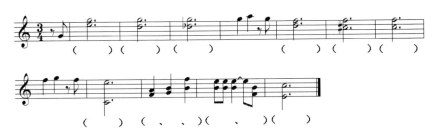

6. 向下构成旋律中的指定音程，并在钢琴上试奏。

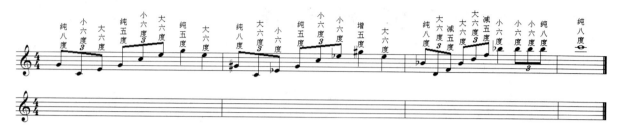

# 第 5 章
# 和　弦

学习重点

三和弦及其构成

七和弦及其构成

三和弦的标记

七和弦的标记

和弦的转位

属七和导七和弦的解决

和弦的识别

## 5.1 和弦的概念及种类

在上一章的开篇我们已经讲过，音乐的发展就像是坐标轴，其纵深的丰富要依靠音程、和弦的推动，在掌握了音程部分的基础之上，我们来学习和弦的相关知识。

在音乐中，三个或三个以上的音，按照三度或非三度关系重叠排列，叫做*和弦*。由于其音响色彩的差异，按照三度关系排列的和弦较为常用（如图5-1所示）。

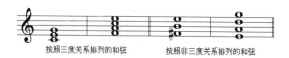

图 5-1　按照三度关系排列的和弦、按照非三度关系排列的和弦

### 5.1.1 三和弦及其构成

由三个音按照三度关系叠置排列的和弦叫做*三和弦*。在三和弦中，三个音由下至上被称为根音、三音、五音，分别用数字1、3、5来表示（如图5-2所示）。

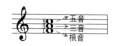

图 5-2　三和弦的构成

和弦其实就是由不同的音程叠置在一起的，音数的不同产生了不同性质的音程，也使得和弦有了不同的类型。

在三和弦中有四种类型。

1. **大三和弦**：根音到三音的距离为大三度，三音到五音的距离为小三度；根音到五音的距离为纯五度。

**大三和弦的构成**（如图5-3所示）。

注：和弦的构成简易记法均由根音开始向上构成。

① **大三+小三**（根音到三音+三音到五音）。

② 大三+纯五（根音到三音+根音到五音）。

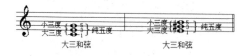

图 5-3　大三和弦的构成

2. **小三和弦**：根音到三音的距离为小三度，三音到五音的距离为大三度；根音到五音的距离为纯五度。

**小三和弦的构成**（如图5-4所示）。

① **小三+大三**（根音到三音+三音到五音）。

② 小三+纯五（根音到三音+根音到五音）。

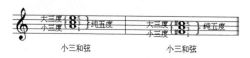

图 5-4　小三和弦的构成

3. **增三和弦**：根音到三音的距离为大三度，三音到五音的距离为大三度；根音到五音的距离为增五度。

**增三和弦的构成**（如图 5-5 所示）。

① **大三+大三**（根音到三音+三音到五音）。

② 大三+增五（根音到三音+根音到五音）。

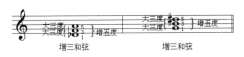

图 5-5　增三和弦的构成

4. **减三和弦**：根音到三音的距离为小三度，三音到五音的距离为小三度；根音到五音的距离为减五度。

**减三和弦的构成**（如图 5-6 所示）。

① **小三+小三**（根音到三音+三音到五音）。

② 小三+减五（根音到三音+根音到五音）。

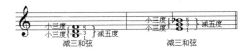

图 5-6　减三和弦的构成

 **5.1.2　七和弦及其构成**

由四个音按照三度关系叠置排列的和弦叫做七和弦。在七和弦中，四个音由下至上被称为根音、三音、五音、七音，分别用数字 1、3、5、7 来表示，正是由于根音到七音的距离相差七度，所以被称为"七和弦"（如图 5-7 所示）。

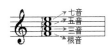

图 5-7　七和弦

七和弦中有七种类型。

1. **大小和弦**：根音到三音的距离为大三度，三音到五音的距离为小三度，五音到七音的距离为小三度；根音到七音的距离为小七度。七和弦同样也有两套构成方案。

**大小七和弦的构成**（如图 5-8 所示）。

① 大三+小三+小三（根音到三音+三音到五音+五音到七音）。

② **大三和弦+小七度**（下方三和弦+根音到七音）。

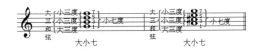

图 5-8　大小七和弦的构成

2. **大大七和弦**：根音到三音的距离为大三度，三音到五音的距离为小三度，五音到七（大七和弦）音的距离为大三度；根音到七音的距离为大七度。

**大大七和弦的构成**（如图 5-9 所示）。

① 大三+小三+大三（根音到三音+三音到五音+五音到七音）。

② **大三和弦+大七度**（下方三和弦+根音到七音）。

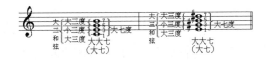

图 5-9　大七和弦的构成

3. **小小七和弦**：根音到三音的距离为小三度，三音到五音的距离为大三度，五音到七音的（小七和弦）距离为小三度；根音到七音的距离为小七度。

**小小七和弦的构成**（如图 5-10 所示）。

① 小三+大三+小三（根音到三音+三音到五音+五音到七音）。

② **小三和弦+小七度**（下方三和弦+根音到七音）。

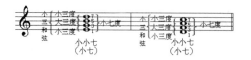

图 5-10　小七和弦的构成

4. **减减七和弦**：根音到三音的距离为小三度，三音到五音的距离为小三度，五音到七音的（减七和弦）距离为小三度；根音到七音的距离为减七度。

**减减七和弦的构成**（如图 5-11 所示）。

① 小三+小三+小三（根音到三音+三音到五音+五音到七音）。

② **减三和弦+减七度**（下方三和弦+根音到七音）。

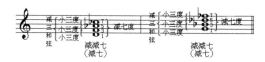

图 5-11　减七和弦的构成

5. **减小七和弦**：根音到三音的距离为小三度，三音到五音的距离为小三度，五音到七音的（半减七和弦）距离为大三度；根音到七音的距离为小七度。

**减小七和弦的构成**（如图 5-12 所示）。

① 小三+小三+大三（根音到三音+三音到五音+五音到七音）。

② **减三和弦+小七度**（下方三和弦+根音到七音）。

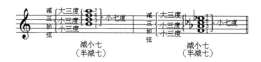

图 5-12　半减七和弦的构成

6. **增大七和弦**：根音到三音的距离为大三度，三音到五音的距离为大三度，五音到七音的距离为小三度；根音到七音的距离为大七度。

**增大七和弦的构成**（如图 5-13 所示）。

① 大三+大三+小三（根音到三音+三音到五音+五音到七音）。

② **增三和弦+大七度**（下方三和弦+根音到七音）。

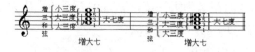

图 5-13　增大七和弦的构成

7. **小大七和弦**：根音到三音的距离为小三度，三音到五音的距离为大三度，五音到七音的距离为大三度；根音到七音的距离为大七度。

**小大七和弦的构成**（如图 5-14 所示）。

① 小三+大三+大三（根音到三音+三音到五音+五音到七音）。

② **小三和弦+大七度**（下方三和弦+根音到七音）。

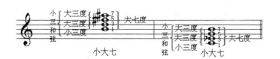

图 5-14 小大七和弦的构成

### 5.1.3 挂留和弦

**挂留和弦**一般指用二度音或者纯四度音代替原来的三度音而排列组合成的和弦，挂几就是在和弦中加入一个几级的和弦外音。常见的有挂四和弦，它将和弦中的三音替换成纯四度音，经常在大、小三和弦或主、属七和弦基础上建立挂四和弦（如图 5-15 所示）。

图 5-15 三和弦上的挂四和弦 主七、属七和弦上的挂四和弦

## 5.2 和弦的标记

**和弦的标记**是用来记录和弦的符号，熟练掌握各种和弦的标记是我们学习和弦的一种必备的能力，对于我们快速记录和识别和弦具有重要的意义。

1. 三和弦的标记

四种三和弦的字母标记形式（如图 5-16 所示）。

注：以下谱例均以 C 为根音，构成和弦。

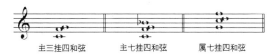

图 5-16 四种三和弦的字母标记

2. 七和弦的标记

七种七和弦的字母标记的形式（如图 5-17 所示）。

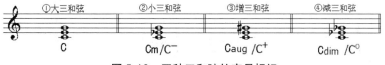

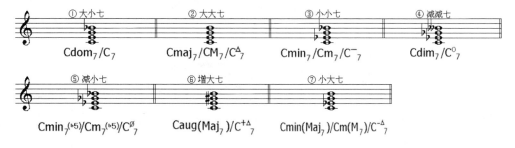

图 5-17 七种七和弦的字母标记

3. 挂留和弦的标记（如图 5-18 所示）。

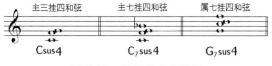

图 5-18 挂留的字母标记

4. 和弦在调式中用罗马数字标记或俄罗斯和声功能标记（如图 5-19、5-20 所示）。

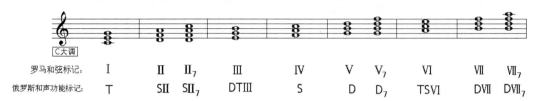

图 5-19　和弦在大调式中的标记及相关对应和声功能名称

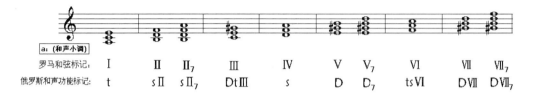

图 5-20　和弦在小调式中的标记及相关对应和声功能名称

在以上的这些和弦中 I 级、IV 级、V 级和弦称为**正三和弦**，其余称为**副三和弦**（如图 5-21、5-22 所示）。

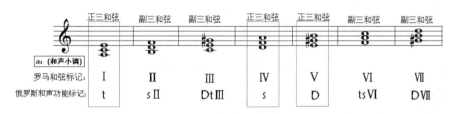

图 5-21　大调中的正三和弦和副三和弦

图 5-22　小调中的正三和弦和副三和弦

## 5.3　和弦的转位

以和弦的根音为低音（最下方的音）的和弦叫做**原位和弦**。分别以和弦的三音、五音、七音为低音（最下方的音）的和弦，叫做**转位和弦**。

### 5.3.1　三和弦的原位及其转位

注：以下谱例均以大写字母为音级标记，暂不做音组处理。

1. **三和弦的原位**：以三和弦的根音作为最低音，因为原位三和弦相邻两个音的距离为三度（如图 5-23 所示）。

2. **三和弦的第一转位**：以三和弦的三音作为最低音，因为转位后的最低音（三音）和最高音（根

音）的距离为六度，所以将三和弦的第一转位称之为"六和弦"，用数字"6"记写在和弦标记右下侧，如图 5-23 所示。

**三和弦的第二转位**：以三和弦的五音作为最低音，因为转位后的最低音和中间音（根音）的距离为四度，最低音（五音）和最高音（三音）的距离为六度，所以将三和弦的第二次转位称之为"四六和弦"，用纵向并排的数字"$\frac{6}{4}$"记写在和弦标记的右下侧（如图 5-23 所示）。

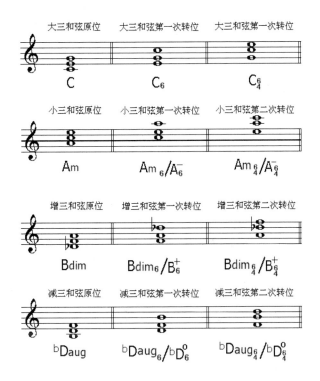

图 5-23　三和弦的原位及其转位

### 5.3.2　七和弦的原位及其转位

1. **七和弦的原位**：以七和弦的根音作为最低音，因为原位的低音与最高音的距离是七度关系，所以将七和弦的原位称之为"七和弦"，用数字"7"记写在和弦标记的右下侧（如图 5-24 所示）。

2. **七和弦的第一次转位**：以七和弦的三音作为最低音，因为转位后的最低音与最上方的两个音的距离分别是五度和六度的关系，所以将七和弦的第一次转位称之为"五六和弦"，用纵向并排的数字"$\frac{6}{5}$"记写在和弦标记的右下侧（如图 5-24 所示）。

3. **七和弦的第二次转位**：以七和弦的五音最为最低音，因为转位后的最低音与中间位置的两个音的距离分别是三度和四度的关系，所以将七和弦的第二次转位称之为"三四和弦"，用纵向并排的数字"$\frac{4}{3}$"记写在和弦标记的右下侧（如图 5-24 所示）。

4. **七和弦的第三次转位**：以七和弦的七音作为最低音，因为转位后的低音与其相邻的音的距离是二度关系，所以将七和弦的第三次转位称之为"二和弦"，用数字"2"记写在和弦标记的右下侧（如图 5-24 所示）。

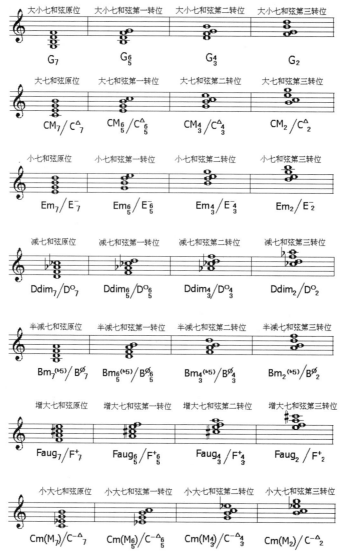

图 5-24 七和弦的第一次转位、七和弦的第二次转位、七和弦的第三次转位

## 5.4 协和和弦与不协和和弦

### 5.4.1 协和与不协和和弦

**协和和弦**：大三和弦、小三和弦（因其是由协和音程大、小三度、纯五度构成）

**不协和和弦**：增三和弦、减三和弦（因其是由不协和音程增四度、减五度构成）

全部七和弦（因其结构是由不协和的七度音程构成）包括：大小七、大七、小七、减七、减小七、增大七、小大七和弦。

### 5.4.2 属七和导七和弦的解决

所谓和弦的解决指的是为了达到听觉上的舒适、和谐，由不协和和弦向协和和弦的进行。

在大、小调体系中的第五级音（Ⅴ）上建立的七和弦称为**属七和弦**；在第七级音（Ⅶ）上建立的七

和弦被称为**导七和弦**。因为，这两个七和弦的听觉倾向性较强，通常需要遵循和弦音中不稳定音级到稳定音级的原则进行解决。

1. 属七和弦的解决：第七级、第二级进入到第一级，第四级进入到第三级，第五级在原位时进入到第一级，在转位时保持不动（如图 5-25、5-26 所示）。

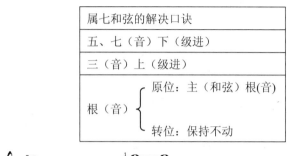

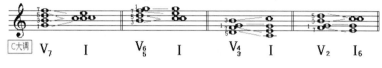

图 5-25　大调属七和弦的解决

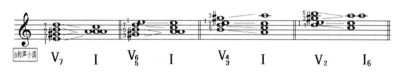

图 5-26　小调属七和弦的解决

2. 导七和弦的解决：第七级进入到第一级，第二级、第四级进入到第三级，第七级进入到第五级。导七和弦最终解决到重复三音的主和弦（如图 5-27、5-28 所示）。

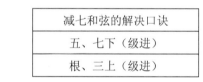

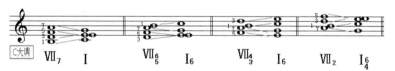

图 5-27　大调导七和弦的解决

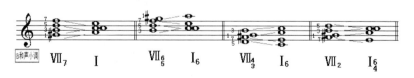

图 5-28　小调导七和弦的解决

## 5.5　等　和　弦

等和弦与等音程一样都是由等音发展而来的。**等和弦**指的是两个和弦具有相同的音响效果，但写法及其表现的意义不同。

等和弦的类型如下。

1. 不改变和弦结构和性质的等和弦。

其做法如图 5-29 所示。

三和弦：*三个音同动，同上或同下，同时找等音。*

七和弦：*四个音同动，同上或同下，同时找等音。*

2. 改变和弦结构和性质的等和弦。

其做法如图 5-30 所示。

三和弦、七和弦：*有音不动有音动，动者找等音。*

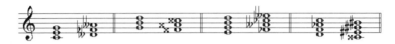

图 5-29　不改变和弦结构、性质的等和弦

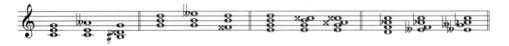

图 5-30　改变和弦结构、性质的等和弦

## 5.6　和弦的识别

### 5.6.1　三和弦的识别

三和弦的识别方法如下。

第一步：看所给和弦的各相邻音是否是按照三度关系排列，如果是则为原位和弦，不是则为转位和弦（如图 5-31①所示）。

第二步：如果是原位和弦，最低音就为根音，对应 5.1.1 三和弦的名称和结构，确定三和弦的名称；如果是转位，则要判别是第几次转位。

*判别转位三和弦的方法如下。*

当三和弦以一个单音在上方，音程的两个音在下方时，是三和弦的第一次转位（六和弦）；当音程的两个音在上方，一个单音在下方时，则是三和弦的第二次转位（四六和弦）（如图 5-31②③所示）。

第三步：将转位三和弦变为原位三和弦，对应 5.1.1 三和弦的名称和结构，确定三和弦的名称。

第四步：将代表转位和弦的小数字标于已确定三和弦名称的右下方（如图 5-31②③所示）。

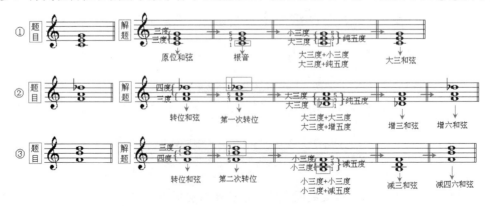

图 5-31　三和弦的识别步骤

### 5.6.2 七和弦的识别

七和弦的识别方法如下。

第一步：看所给和弦的各音是否是按照三度关系排列，如果是则为原位和弦，不是则为转位和弦，如图 5-32①所示。

第二步：如果是原位和弦，最低音就为根音，对应 5.1.2 七和弦的名称和结构，确定七和弦的名称；如果是转位，则要判别是第几次转位。

**判别转位七和弦的方法如下。**

观察转位七和弦的二度音程的位置，当二度音程在上方时，是七和弦的第一次转位（五六和弦）；当二度音程在中间时，是七和弦的第二次转位（三四和弦）；当二度音程在和弦的下方时，则是七和弦的第三次转位（二和弦）（如图 5-32②③④所示）。

第三步：将转位七和弦变为原位七和弦，对应 5.1.2 七和弦的名称和结构，确定七和弦的名称。

第四步：将代表转位和弦的小数字标于已确定七和弦名称的右下方（如图 5-32②③④所示）。

图 5-32　七和弦的识别步骤

## 本 章 小 结

本章为和弦部分的讲解，内容涵盖了和弦的种类、和弦的性质、和弦的转位及和弦的构成和识别，通过这一章的学习我们不难看出，其实，和弦就是音程的叠加和转位，也就是说学好和弦的基础是音程。而运用和弦的目的是丰富音乐的色彩，使其具有更加丰富的表现力。所以，我们一定要明确第五章在整个乐理课程中的重要性。

## 练习题

1. 以下列音为根音构成指定和弦。

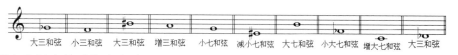

2. 以下列音为低音构成指定和弦。

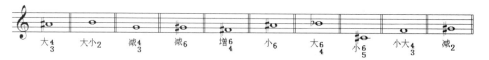

3. 写出以下和弦结构相同的等和弦。

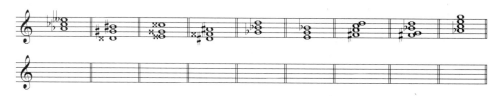

4. 写出以下和弦结构不同的等和弦。

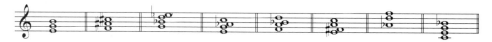

5. 写出下列和弦的名称。

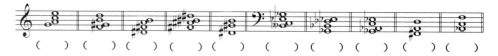

6. 构成指定调式中的和弦并标注所属调的调号。

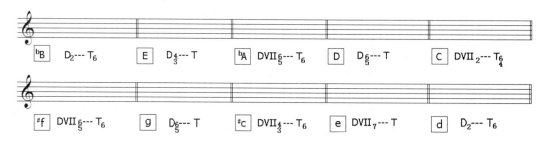

# 第 6 章
## 调式、调性

学习重点

大调式与小调式
调号与识别方法
关系大小调
民族调式
首调唱名法与固定调唱名法
判别、确定调式的方法

## 6.1 调式、调性的概念

音乐是一个有机的整体，是靠丰富的音与和弦来构成的，这些音与和弦并不是随意安排，而是按照一定的关系组合在一起的。

一些音，围绕其中一个音为中心（也称之为主音），并按照一定音程关系组合在一起，从而形成有机的体系，这个体系我们称为**调式**。**主音**指的是音乐中最稳定的音，其他的音围绕主音上下波动。

确定主音的方法如下。

第一步：通过对旋律的演唱，感受乐曲的结束音是否稳定。

第二步：通过主音出现的位置判定，主音往往出现在乐曲的开始、结束、延长音的位置、强拍位置且出现次数较多。

第三步：若乐曲中段出现了延长音，延长音的下方五度可能是主音。

第四步：若乐曲结束段落出现了半音倾向，被倾向音一定是主音。

第五步：若乐曲为弱起小节，弱起音的下方五度音也可能是主音。

第六步：若乐曲为我国民族音乐的风格，结束音一定是主音。

从调式中的主音开始，按照由高到低或者由低到高的顺序排列起来，直到相邻八度的调式中心音，所形成的音列叫做**调式音阶**。

通常我们所说的**调**就是调式主音的音高位置；**调性**则指的是调式与调高的结合。

例如：A 大调中的 A 指的是这个调的主音，大调指的是大调式，二者结合到一起，指的是该调的调性。

## 6.2 大调式与小调式

### 6.2.1 大调式

**大调式**是由七个音组成的调式，大调式中的主音与上方三度音形成大三度音程，也正是这个音程决定了大调的色彩和主要特征。

大调式的形式有三种：**自然大调、和声大调、旋律大调**。

从音响色彩角度上来看，自然大调音响明亮，自然而稳定，情绪特点为庄重、欢快、满怀信心、乐观向上；和声大调与旋律大调可以使大调的局部获得温柔暗淡的小调色彩。

1. 自然大调

自然大调指的是由七个音按照全、全、半、全、全、全、半的结构排列而得到的调式音阶。这七个音通常以罗马数字来标记，并用主音、上主音、中音、下属音、属音、下中音、导音来命名（如图 6-1 所示）。

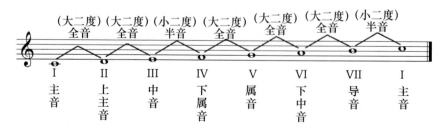

图 6-1 自然大调音阶

七个音级名称以主音为中心分成上方和下方两部分，上方五度音称为"属音"，下方五度音称为"下属音"，上方三度音称为"中音"，下方三度音被称为"下中音"，上方大二度为"上主音"（也就是主音上方的音），主音下方有一个小二度音倾向性极强，故被称为"导音"（如图6-2所示）。

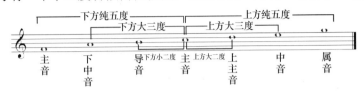

图6-2　各音级的名称

2. 和声大调

和声大调是在自然大调的基础之上降低VI音所形成的调式音阶（如图6-3所示）。

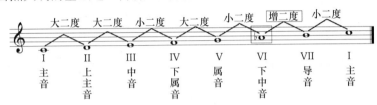

图6-3　和声大调音阶

3. 旋律大调

旋律大调也是在自然大调的基础之上所形成的调式音阶，但在下行的音阶进行时降低了VI、VII音（如图6-4所示）。

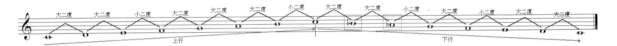

图6-4　旋律大调音阶

 **6.2.2　小调式**

**小调式**同样也是由七个音组成的调式，小调式中的主音与上方三度音形成小三度音程，这个小三度音程决定了小调的色彩和主要特征。

小调式的形式有三种：*自然小调、和声小调、旋律小调*。

从音响角度上来说，自然小调式的音响色彩表现为温柔、秀丽、忧郁、伤感、孤独；和声小调与旋律小调可以使小调式的局部获得明朗的大调色彩。

1. 自然小调

自然小调指的是由七个音按照全、半、全、全、半、全、全的结构排列而得到调式音阶。依旧以罗马数字来标记，并用主音、上主音、中音、下属音、属音、下中音、导音来命名（如图6-5所示）。

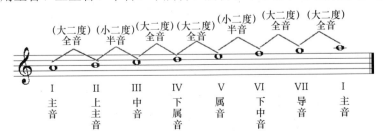

图6-5　自然小调音阶

## 2. 和声小调

和声小调是在自然小调的基础之上升高 VII 级音所形成的调式音阶。在目前的音乐专业课程中，和声小调是运用最多的。在一般情况下，大小调体系中所提及到的小调式，指的大多是和声小调（如图6-6、6-7 所示）。

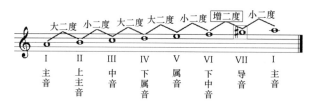

图 6-6　和声小调音阶

图 6-7　和声小调谱例《可惜不是你》

## 3. 旋律小调

旋律小调同样也是在自然小调的基础之上所形成的调式音阶，不同的是，在上行时升高 VI、VII 级音，下行时还原（如图6-8 所示）。

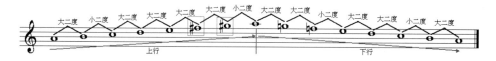

图 6-8　旋律小调音阶

# 6.3　调号与识别方法

所谓**调号**，指的是记在谱号后面记录主音高度的若干升号或降号。这些升号或降号的使用是为了以某一个音为主音，形成全、全、半、全、全、全、半的结构关系，因为相同的结构关系会出现相同的自然大调音响色彩。

例如：图例6-1 是以 C 为主音按照全、全、半、全、全、全、半的结构关系进行排列的。若以 D 或 E 或 ♭B 为主音，按照全、全、半、全、全、全、半的结构关系进行排列的话，就会出现规律性的变音记号（如图6-9、6-10、6-11 所示）。

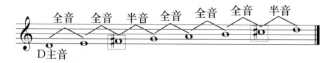

图 6-9　以 D 为主音的模仿排列

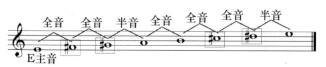

图 6-10　以 E 为主音的模仿排列

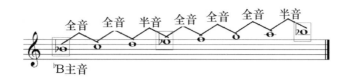

图 6-11　以 ♭B 为主音的模仿排列

我们可以将这些由于全音、半音结构关系而出现的有规律的变音记号提写到谱号的后面,这些就是我们所谓的调号。

调号以五度为循环的基础,通过升号或降号来改变每个相邻音级,使其达到自然大调的结构关系。

 6.3.1　升号调与识别方法

升号调的顺序为：4-1-5-2-6-3-7（上行五度循环）（如图 6-12 所示）。

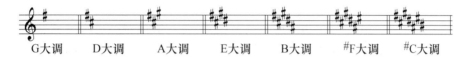

图 6-12　升号调调号顺序

升号调的判别方法如下。

找到调号中的最后一个音,确定其音名,该音上方的小二度音,为该调主音（如图 6-13 所示）。

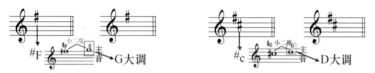

图 6-13　升号调调号的判别

 6.3.2　降号调及识别方法

降号调的顺序为：7-3-6-2-5-1-4（下行五度循环）（如图 6-14 所示）。

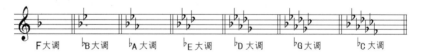

图 6-14　降号调调号顺序

降号调的判别方法如下。

除了 F 大调是一个降号以外,其余各降号调,看倒数第二个降号,确定其音名,该音就是该调主音（如图 6-15 所示）。

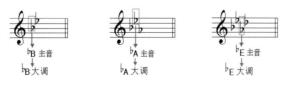

图 6-15　降号调调号的判别

## 6.4 关系大小调、同主音大小调

### 6.4.1 关系大小调

**关系大小调**也叫做**平行大小调**，指的是大调与小调的相互关系为小三度的两个调，其音列相同、调号也相同。

如已知大调，寻找其关系小调，就是找大调主音的下方小三度音，这个下方小三度音就是已知大调的关系小调的主音。

例如：C 大调，它的主音是 C，C 的下方小三度为 a，也就是说，C 大调的关系小调为 a 小调。再以 A 大调为例，它的主音为 A，A 的下方小三度音为 #f，那么，A 大调的关系小调为 #f 小调。其他如图 6-16 所示。

反之，如已知小调，只要找到小调主音的上方小三度，这个音就是该小调的关系大调的主音。

例如：e 小调，它的主音是 e，e 的上方小三度为 G，也就是说，e 小调的关系大调为 G 大调。再以 b 小调为例，它的主音为 b，b 的上方小三度为 D，那么，b 小调的关系大调为 D 大调。其他如图 6-16 所示。

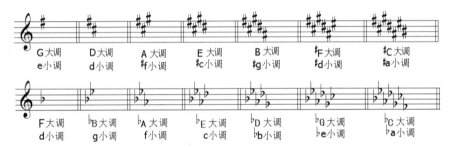

图 6-16 关系大小调对照图

### 6.4.2 同主音大小调

**同主音大小调**是指以同一音级为主音的大小调，简称**同主音调**，也叫做**同名调**。

例如 C 大调与 c 小调；A 大调与 a 小调之间，大调与小调的主音相同，但是二者之间的音列、调号均不相同。同时，由于大小调中均有自然、和声、旋律三种类型，致使这三种类型的同主音大小调也不相同。

1. 自然同主音大小调之间有三个音级不同，分别是 III、VI、VII 级（如图 6-17 所示）。

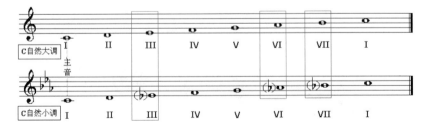

图 6-17 自然同主音大小调

2. 和声同主音大小调之间只有一个 III 级音不同（如图 6-18 所示）。

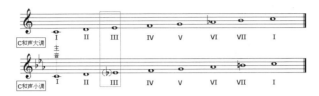

图 6-18　和声同主音大小调

3. 旋律同主音大小调之间只有一个 III 级音不同（如图 6-19 所示）。

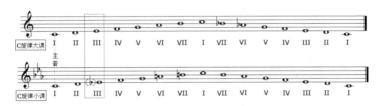

图 6-19　旋律同主音大小调

## 6.5　民族调式

### 6.5.1　五声调式

**五声调式**是指以任意一个音作为基础音，连续向上做四次纯五度运动，每一次纯五度得到一律，所得到的宫、徵、商、羽、角五个音，任意组成的民族旋律，叫做五声调式（如图 6-20 所示）。

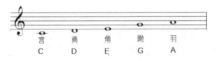

图 6-20　五声调式中的个音

在五声调式中，宫、商、角、徵、羽五个音叫做**正音**，这五个音均可以作为调式的主音，形成五种不同的调式，分别是宫调式、商调式、角调式、徵调式、羽调式（如图 6-21 所示）。

图 6-21　五种五声调式的音阶

五声调式的特点如下。

1. 在宫与角两音之间形成了五声调式当中唯一的大三度，音阶中缺少半音（如图 6-22 所示）。

图 6-22　宫与角形成的大三度

2. I 级是什么音，主音就是什么音（如图 6-23 所示）。

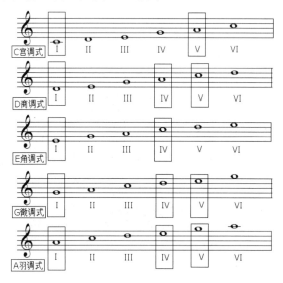

图 6-23　五声调式中的主音

3. 五声调式的稳定音级为 I 级、IV 级、V 级，各调式的稳定音级，如图 6-23 中框起来的音级。
4. 五声民族调式旋律进行的特点如下。
① 节奏：民族调式中常有的节奏型（如图 6-24、6-25 所示）。

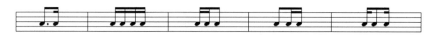

图 6-24　民族调式常用节奏型

图 6-25　民族调式常用节奏型范例

② 拍号：只要是三拍子或三拍子的倍数，很少为民族调式；一拍子肯定是民族调式。
③ 旋律：以二度、三度、四度、五度为主，六度以上的大跳很少（如图 6-26、6-27 所示）。

图 6-26　五声调式谱例《北京欢迎你》

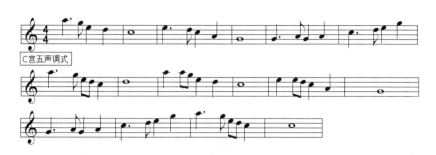

图 6-27　五声调式谱例《笑傲江湖》

### 6.5.2　六声调式

在五声调式的基础之上，在角与徵两音之间再加入一个"**清角**"（清，在古代指高半音）或在羽与宫两音之间再加入一个"**变宫**"（变，在古代指低半音），加入这两个*偏音*的调式，叫做**六声调式**（如图 6-28、图 6-29 所示）。

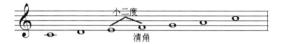　　　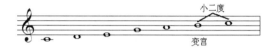

图 6-28　六声调式加清角　　　　　　图 6-29　六声调式加变宫

偏音一般不出现在强拍，一般以经过音、辅助音的形式出现，并且出现的次数较少（如图 6-30、6-31 所示）。

经过音：3 4 5、5 4 3、1 2 3、3 2 1。
辅助音：3 4 3、5 6 5、6 7 6。

图 6-30　六声调式中辅助音位置的偏音谱例《兰花花》

图 6-31　六声调式中经过音位置的偏音《爱情呼叫转移》

### 6.5.3　七声调式

**七声调式**指的是在五声调式的基础之上，又出现了与徵音形成小二度关系的"**变徵**"与羽音形成半音关系的"**闰**"，七个音任意组成的民族音乐。

七声调式有三种，分别是**七声清乐调式**、**七声雅乐调式**、**七声燕乐调式**（如图 6-32、6-33、6-34 所示）。

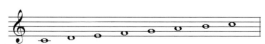

图 6-32　七声清乐调式

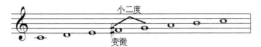

图 6-33 七声雅乐调式

图 6-34 七声燕乐调式

### 扩展

在我国的民族调式中，旋律组织的核心是由一个大二度和一个小三度构成的三音组，民族调式就是在这个三音组的基础上建立的，在五声调式中，羽调式、徵调式、商调式都体现了典型的两个大二度+小三度的三音组的特征，而宫调式和角调式只含有一个三音组，在调性色彩上不明显，因此宫调式和角调式在民族调式中不多见（如图 6-35 所示）。

民族调式中的六声音阶和七声音阶，都是以宫商角徵羽为主体，旋律自然也是以两个三音组为中心发展变化而来，这是与西方大小调的七声音阶最为不同的地方。

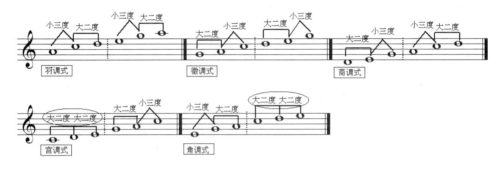

图 6-35 五声调式中的三音组

## 6.6 首调唱名法与固定调唱名法

### 6.6.1 首调唱名法

**首调唱名法**又叫做移动 do 的唱名法，是根据不同的调式调性来确定音的唱名的唱法。首调唱名法中将大调式的主音唱做 do，把小调式的主音唱做 la，其余音均依次演唱。只有在 C 大调和 a 小调中音名和唱名是对应的，但在其他调中就不一样了，以 E 大调和 g 小调为例（如图 6-36 所示）。

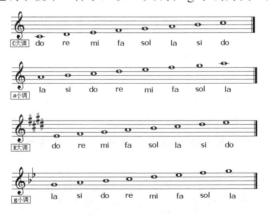

图 6-36 首调唱名法

首调唱名法，在实际运用时强化调式中主音的重要性，也就是 do 的位置，这样演唱起来旋律感很强，比较易于明确调性。学习歌唱的人，很多人采用首调唱名法。当五线谱译为简谱的时候，应该采用首调唱名法，五线谱与简谱中常用音符的对照（如图6-37所示）。

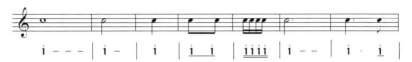

图 6-37　五线谱和简谱的音符对应

 6.6.2　固定调唱名法

**固定调唱名法**是指各音名的唱名都是固定的，即将音名 C、D、E、F、G、A、B，与唱名 do、re、mi、fa、sol、la、si 一一对应，不依调式调性的变化而改变（如图6-38所示）。

固定调唱名法，能够相对客观地反映音的物理属性，也就是音的实际高度，一般西方乐器的学习者大多采用固定唱名法。

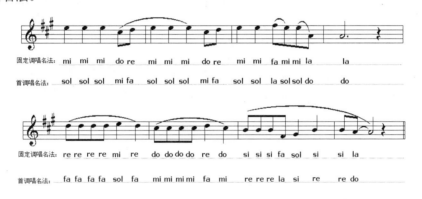

图 6-38　固定调唱名法与首调唱名法的对照谱例《明天你要嫁给我》

首调唱名法和固定调唱名法各有各的好处，也各有各的不足。我们应该对这两种唱名法都有所掌握，特别是在没有乐器的情况下视唱五线谱的时候，首调唱名法还是很实用的，在分析乐曲风格的时候首调唱名法很快能让学生辨认是什么曲式。尤其是在民族调式中，首调唱名法可以帮助我们快速地判别各种民族调式。在歌曲即兴伴奏的时候首调唱名法有助于我们熟练和掌握更多的和弦，不用再借助其他辅助方式，比如用电子琴转调的按钮去完成转调的工作。

 扩展

简谱的雏形初见于16世纪欧洲天主教的修道士苏埃蒂，他用1、2、3、4、5、6、7代表七个音来写谱教歌，而后写了一本小册子名为《学习素歌和音乐的新方法》，那时西方人极注重发明创造和版权等个人成绩，后来被载入史册。

18世纪时瑞士人卢梭，1742年在法国巴黎向科学院宣读了一篇论文《音乐新符号建议书》中再次提到"数字简谱"，当时他因写《忏悔录》一书名声大增。《音乐新符号建议书》引起人们的重视。18世纪中叶以后，又有一批法国的音乐家、医生、数学家等把"数字简谱"加以整理、完善。19世纪，经过P·加兰、A·帕里斯和E·J·M·谢韦三人的继续改进和推广，"数学简谱"在群众中得到广泛使用。因此这种简谱在西方被称为"加—帕—谢氏记谱法"。

1882年这种记谱法传入日本，1904年再由留日知识分子沈心工等传入中国。《学校唱歌集》是中国最早自编的一本简谱歌集，于1904年由沈心工编著出版，之后逐步普及到各地的学校。20世纪30年代随着救亡歌咏运动的开展，简谱得以在群众中广泛流传。

## 6.7 判别、确定调式的方法

判断调式是每一个学习音乐的学生所必备的能力，对于刚刚接触调式判断的学生来说，要在众多调式中根据其特点确定调式的类别，可能还不是很容易。但是，如果找到了判断调式的方法及其规律，加之反复练习以及视唱练耳等各项技能的提高，准确地判断调式也并不是一件难事。可以根据以下规律和特点去判断和分析调式。

第一步：看调号，看结束音。大小调多以各自的主音作为结束音。如果调号与结束音相吻合，作品属于大小调的几率较大。但也不排除有假调号的可能，当出现以下几种情况时要注意。

① 音乐中出现了符合调号顺序规律的变化音时，将其这些变化音按照调号的顺序排列，确定新的调号（如图6-39所示）。

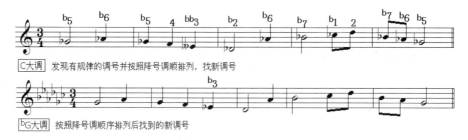

图6-39 假调号的可能一

② 用首调唱名法演唱时，当结束音是4和7时调号可能是假的。如果结束音是4时，需要将调号的主音向下推纯五度来找新的调号（如图6-40所示）；同样的方法，如果结束音是7时，需要将调号的主音向上推纯五度来找新的调号。

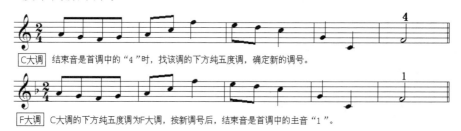

图6-40 假调号的可能二

③ 用首调唱名法演唱时，当旋律中有♯4，♯5和♭6，♭7以外的变化音时，调号有可能是假的。当遇到♯1时，将调号的主音向下推纯五度来找新的调号，如图6-41所示；如发现♭3时，将调号的主音向上推纯五度来找新的调号（如图6-42所示）。

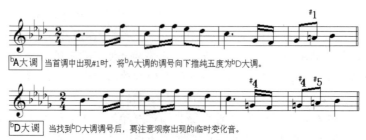

图6-41 假调号的可能三

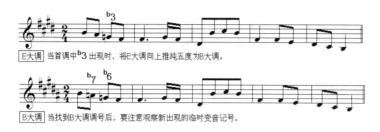

图 6-42 假调号的可能四

根据上面的几条规律，找到新的调号再进行试唱，如果结束音落到了大调或小调的主音，则可以尝试继续进行。

第二步：唱旋律，观旋律发展的走向。在大小调旋律中，多以分解和弦、上行或下行音阶进行为主，旋律中出现的和声、旋律大小调的特性音级也是应特别注意的显著标志。在民族调式中，旋律中很少使用分解和弦，我们可以通过节奏型的特点和民族音乐所独有的风格来判断。

第三步：看终句。一般情况下在大小调作品的终止处都会出现属功能组到主功能组的解决。而民族调式中终止式并不是十分的明显。

十二音体系于 20 世纪初由奥地利作曲家勋伯格在欧洲兴起。十二音体系简单地说，就是把十二个半音组成的一个单位称为"音列"或"音组"，规定在一个"音组"中不得有两个相同的音，也不能缺少任何一个音。十二个半音的地位是平等的，任何一个音与其他音之间都是没有关系而独立存在的。为了避免产生调性的感觉，在十二个音没有全部出齐之前，任何音不得重复。这任意出现的十二音的次序，就成了发展音乐的母题。勋伯格是无调性音乐的鼻祖。勋伯格的学生贝尔格将十二音体系的理论发展为抒情式的，他的另一个学生威伯恩是最激进的十二音体系作曲家，他在音响的使用方法上已经预示了走向电子音乐的方向。

## 本 章 小 结

第六章对调式、调性进行了详细地讲解，调式问题无论是对于音乐创作还是音乐分析都是至关重要的，通过调式我们可以感受音乐所表达的情感色彩，分析音乐所隶属的范畴。本章必须熟练掌握的部分为：调号、首调级固定调唱名法、判别。

## 练 习 题

1. 写出下列各调的调号。

♭D大调　　E大调　　b小调　　A大调　　♯F大调　　e小调　　g小调

2. 通过调号判断下列各调并写出其关系小调的名称。

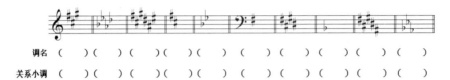

调名　（　）（　）（　）（　）（　）（　）（　）（　）

关系小调　（　）（　）（　）（　）（　）（　）（　）（　）

3. 写出下列各调的音阶。

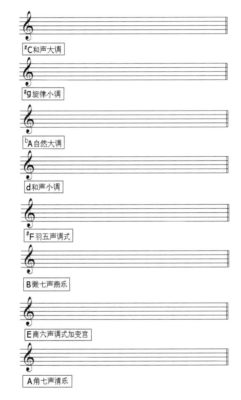

♯C和声大调

♯g旋律小调

♭A自然大调

d和声小调

♯F羽五声调式

B徵七声燕乐

E商六声调式加变宫

A角七声清乐

4. e自然小调的同主音大调为（　　）调，有（　）个音不相同，分别是（　）、（　）、（　）。

5. 用首调唱名法演唱以下旋律并将其译成简谱。

1=（　）　4/4

_____

_____

6. 分析下面的旋律。

1) (　　　　　　　)

2) (　　　　　　　)

3) (　　　　　　　)

4) (　　　　　　　)

5) (　　　　　　　)

6) (　　　　　　　)

7) (　　　　　　　)

8) (　　　　　　　)

# 第 7 章
## 移调、离调、转调

移调的具体方法
转调与离调的概念
近关系调

## 7.1 关于移调的相关问题

通过第六章阐述和讲解可以看出,调的问题对于每一个学习音乐的学生来说都是至关重要的,不仅要掌握各种调式的特征,而且还要灵活地运用各种调式,使其成为我们创作音乐、分析音乐的手段和方法,移调、离调和转调就是运用调式的体现。

### 7.1.1 为什么要对作品进行移调

移调的目的很简单,用途也很广泛。比如说,当我们在演唱某一首作品时,感觉最高音太高,自己的演唱能力无法完成,这样我们要降低调来进行演唱,就是我们所说的最常见的要进行移调的原因。

其次,某一些乐谱为了满足不同乐器演奏的需要,就必须要移调,比如:A 调的单簧管吹 C 大调的乐谱时,实际演奏的是 A 调,也就是说 A 调单簧管演奏出的旋律永远比乐谱中的实际高度低小三度,如果要想用 A 调单簧管吹 C 大调的作品的话,就要把乐谱记成 ♭E 大调才行。

其实,在不同的高度上重复相同旋律,也是一种旋律发展和进行的方法。这就必然要求我们要懂得移调的方法。

### 7.1.2 移调的具体方法

目前,我们常使用的移调方法有三种,分别是:按音程移调、增一度移调和改谱号移调,我们可以根据不同的需要来完成移调的任务。

下面以一首旋律为谱例,用三种方法进行移调(如图 7-1 所示)。

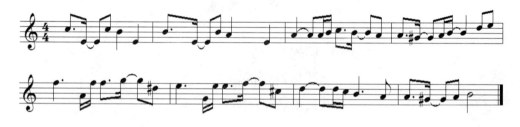

图 7-1 移调原谱例《浪漫满屋》

1. 按音程移调

特征:音位改变、调号改变、变音记号有可能改变。

题目:将图 7-1 向上移高小三度。

按音程移调具体步骤如下。

第一步:确定要进行移调曲目的调号。

例如:本首例题曲目为 C 大调,主音为 C(如图 7-2 所示)。

第二步:根据要求,确定要移动的音程度数,根据前调的主音,确定新调的主音及新调的调号。例如,根据本首例题要求,例题原调主音 C 的上方小三度音为 ♭E,也就是说移调后应为 ♭E 调,调号为三个降号(如图 7-2 所示)。

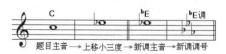

图 7-2 按音程移调第一、第二步

第三步：在确定的新调调号的后面，将例题曲目中所有的旋律音上移三度（如图7-3所示）。

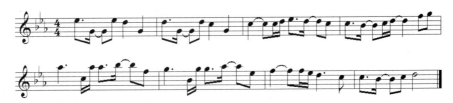

图7-3 按音程移调第三步

第四步：在完成前三步后，再根据原题目中出现的临时变音，修改变音记号（如图7-4所示）。

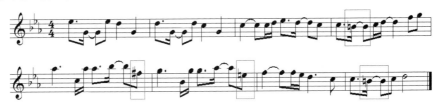

图7-4 按音程移调第四步

2. 增一度移调

特征：音位不动、调号改变、变音记号有可能改变；只能做增一度和小二度的移调。

题目：将图7-1向上移高增一度。

增一度移调具体步骤如下。

第一步：确定要进行移调曲目的调号。本首例题曲目为C大调，主音为C。如图7-5所示，原例题。

第二步：根据要求，确定要移动的音程度数，根据前调的主音，确定新调的主音位置及新调的调号，如图7-5所示。例如，本首例题要求向上移高增一度，例题原调主音C的上方增一度音为#C，也就是说移调后应为#C调，调号为五个升号（如图7-5所示）。

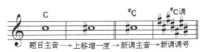

图7-5 增一度移调第一、第二步

第三步：在确定的新调号的后面，将例题曲目中所有的音原封不动写一遍，因为在增一度移调的时候，音的位置是不改变的（如图7-6所示）。

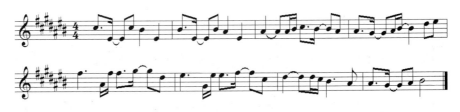

图7-6 增一度移调第三步

第四步：根据原题目中出现的临时变音，修改变音记号（如图7-7所示）。

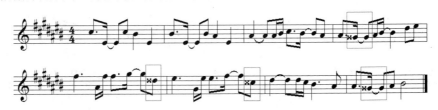

图7-7 增一度移调第四步

## 3. 改谱号移调

特征：音位不动、调号改变、谱号改变、变音记号有可能改变。

题目：将图 7-1 用改谱号的方法分别移高大二度、移低大二度、移高大三度。

改谱号移调具体步骤如下。

第一步：确定要进行移调曲目的调号。本首例题曲目为 C 大调，主音为 C（如图 7-8 所示），原例题。

第二步：根据要求，确定要移动的音程度数，将前调的主音位置唱成新调的主音，再根据新调的主音位置找到新的"do"，看哪一种谱号里"do"的位置与其相符合，就选择那一种谱号记写。以下谱例分别要求移高大二度（如图 7-8 所示）、移低大二度（如图 7-9 所示）、移高大三度（如图 7-10 所示）。

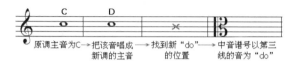

图 7-8　改谱号移调——移高大二度第一、第二步

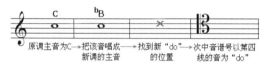

图 7-9　改谱号移调——移低大二度第一、第二步

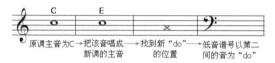

图 7-10　改谱号移调——移高大三度第一、第二步

第三步：依照第二步新调主音的确定，对应找到其新调的调号。因为改谱号移调时的音位不需要改动，所以将原谱例中旋律照抄一遍即可，移高大二度（如图 7-11 所示）、移低大二度（如图 7-12 所示）、移高大三度（如图 7-13 所示）。

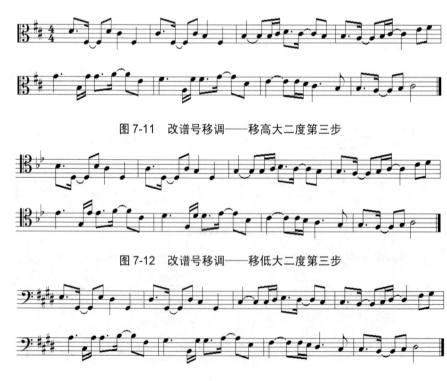

图 7-11　改谱号移调——移高大二度第三步

图 7-12　改谱号移调——移低大二度第三步

图 7-13　改谱号移调——移高大三度第三步

第四步：根据原题目中出现的临时变音，修改变音记号（如图 7-14、7-15、7-16 所示）。

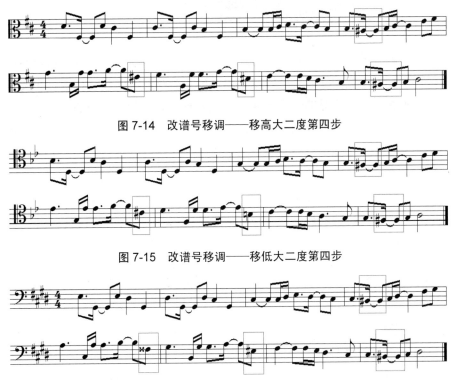

图 7-14　改谱号移调——移高大二度第四步

图 7-15　改谱号移调——移低大二度第四步

图 7-16　改谱号移调——移高大三度第四步

另外，移调时关于变音记号的改变也有其规律。

① 首先，把题目中的音，变成首调。关键是看变成首调后哪里有特殊的临时变音出现。

② 如果移调后新调是升号系统调的话，有以下三种做法。

a. 无变音记号的不动。

b. 首调中带降号的音，新调调号里有就加还原记号，新调调号里没有的就还写降号。

c. 首调中带升号的音，新调调号里有的就加重升记号，新调调号里没有的就还写升号，如图 7-17 所示。

图 7-17　升号系统调变音记号的改变

③ 如果移调后的新调是降号系统调的话，有以下三种做法。

a. 无变音记号的不动。

b. 首调中带降号的音，新调调号里有的就加重降记号，新调调号里没有的就还写降号。

c. 首调中带升号的音，新调调号里有的就加还原记号，新调调号里没有的就还写升号，如图 7-18 所示。

图 7-18　降号系统调变音记号的改变

## 7.2 转调与离调的概念

如果一部音乐作品的各部分之间没有任何对比的话，这部作品一定是单调而枯燥的，正是有了调性上的对比，才使得音乐有了发展的动力，这好比是戏剧情节的发展，如果没有矛盾冲突的话，也就失去了对观众的吸引力。那么，音乐作品的吸引力之一就是各种调性间相互关系的转换。

音乐作品调性的转换大体上也分成两种概念，一种是整个乐段由一个调转调另一个调，并且在新调建立终止式，结束到了新调上，这样的叫做**转调**（如图 7-19 所示）；另一种是在乐段的中间部分就出现新调，但时间很短暂，且很快又回到了原调（如图 7-20 所示）。

有很多人对于转调和离调的概念分不太清楚，其实这两者好比是我们坐火车从 A 站到 B 站，在其间会有一些经过的临时停靠站，只有 B 站才是最终要停止的地方，就好比我们所说的转调；而中间的那些临时停靠站，只是临时停车，还是会继续行进，它好比是我们所说的**离调**。

图 7-19　转调谱例《千里之外》

图 7-20　离调谱例《你快回来》

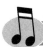第 7 章 移调、离调、转调

## 7.3 近关系调、远关系调、属关系调、下属关系调

1. **近关系调**指的是形成转调的两个调的调号相同或者是相差一个调号（升号调或降号调），如图 7-21 所示。

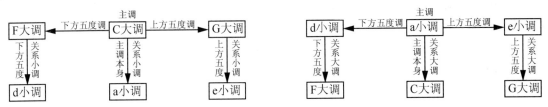

图 7-21 近关系调图示

2. **远关系调**指的是形成转调的两个调相差两个或两个以上的调号，也就是说除近关系调以外所有的调都属于远关系调的范畴（升号调或降号调）。

3. **属关系调**指的以某一个调的属音作为新调的主音（如图 7-22 所示）。

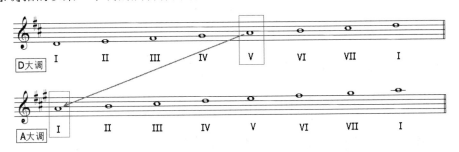

图 7-22 属关系调

4. **下属关系调**指的是以某一个调的下属音作为新调的主音（如图 7-23 所示）。

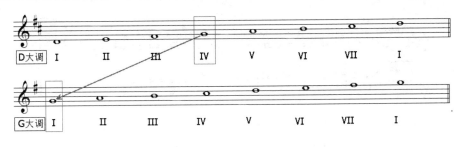

图 7-23 下属关系调

第七章是对移调、转调、离调内容的讲解，在目前阶段实用性最强的部分是移调和转调，因此在每部分里面列出了详细的学习步骤。由于三个知识点名称很接近，经常会产生混淆，所以在学习时一定要特别关注。

## 练 习 题

1. 写出下列各调的近关系调。

1）B 大调的近关系调有（　　　）、（　　　）、（　　　）、（　　　）、（　　　）

2）c 小调的近关系调有（　　　）、（　　　）、（　　　）、（　　　）、（　　　）

3）G 大调的属关系调是（　　　）

4）A 大调的下属关系调是（　　　）

2. 按要求移调。

1）用改谱号的方法将旋律移高大二度。

2）将以下旋律移高大三度。

3）将以下旋律移高半音。

3. 分析谱例《离歌》，找出离调的位置并说出临时新调的名称。

4. 分析谱例《那么骄傲》找出转调的位置并说出转调前后的调性以及两调的关系。

5. 分析谱例《G 大调的悲伤》，找出转调的位置并说出转调前后的调性以及两调的关系。

6. 分析谱例《让梦冬眠》，找出转调的位置并说出转调前后的调性以及两调的关系。

# 第 8 章
## 音乐常用标记和术语

速度记号

力度记号

音乐情感表现记号

音乐家对照表

音乐常用体裁名解

## 8.1 速度记号

| 速度基本标记 | 原文 | 中文译注 | 以四分音符为一拍每分钟演奏 |
| --- | --- | --- | --- |
| 快速 | Allegro | 快板/稍快 | 132 |
| | Allegreteo | 小快板/快速 | 108 |
| | Vivace | 很快/快速有生气 | 160 |
| | Presto | 急板/急速 | 184 |
| | Prestissimo | 最急板/极快速 | 208 |
| 中速 | Moderato | 中板/中速 | 88 |
| | Andante | 行板/稍缓慢 | 66 |
| 慢速 | Largo | 广板/慢速 | 46 |
| | Larghetto | 小广板 | 60 |
| | Adagio | 柔板/慢速 | 56 |
| | Lento | 慢板/慢速 | 52 |
| | grave | 庄板/沉重地 | 40 |
| 渐快 | accel.（=accelerando） | 渐快 | |
| | string.（=stringendo） | 渐快 | |
| 减慢 | rall.（=rallentando） | 渐慢 | |
| | rit.（=ritenuto） | 渐慢 | |
| | smorz（=smorzando） | 渐慢同时渐弱 | |
| 自由速度 | ad lib（=ad Libitum） | 速度或节奏自由 | |
| 原速 | a tem.（=a tempo） | 回原速 | |
| | tempo primo | 回原速 | |

## 8.2 力度记号

| 力度基本标记 | 原文 | 简写标记 | 中文含义 |
| --- | --- | --- | --- |
| 强 | fortssimo | ff | 很强 |
| | mezzo-forte | mf | 中强 |
| | forte | f | 强 |
| 弱 | pianissimo | pp | 很弱 |
| | mezzo-Piano | mp | 中弱 |
| | piano | P | 弱 |
| 突变记号 | forte - piano | fp | 强后变弱 |
| | meno forte | menof | 强度较差 |
| | subito piano | sub.p | 突然较弱 |
| | sforzando | sf 或 Sfz | 个别音加强 |
| | accento | ac: A> | 重音 |

**扩展**

在音乐中，音的强弱程度叫做力度，通常用图形记号或意大利语 piano.和 forte.来表示，也就是钢琴一词的意语原文 pianoforte，即"能强能弱的乐器"或"轻响琴"，后来简写成"piano"，而后传入了中国演变为"钢琴"。

 **8.3 音乐情感表现记号**

|   | 原文 | 中文译文 |
|---|---|---|
| A | a nimato | 活泼的，富有生气的，快的 |
|   | abbandono | 无拘无束的，纵情的 |
|   | affettuoso | 感情丰富的 |
|   | agitato | 激动的 |
|   | allegramente | 欢快的，兴致盎然的 |
|   | amabile | 和蔼可亲的，可爱的 |
|   | amorosamente | 温柔的，亲爱的 |
|   | amoroso | 温柔的，亲爱的 |
|   | aperto | 开朗的 |
|   | 10、appassionato | 热情奔放的，热心的 |
| B | baldo | 勇敢的，豪壮的 |
|   | ben | 特别强调的 |
|   | bizzaro | 奇怪的，怪异的 |
|   | brillante | 辉煌的，华丽的 |
|   | brioso | 充满活力的 |
|   | buffo | 可笑的，喜剧的，滑稽的 |
|   | burlesco | 戏谑的，诙谐的 |
| C | comodo | 自在的 |
|   | conabbandono | 纵情奔放的 |
|   | conaffetto | 感情丰富的，多情的 |
|   | conammabilita | 和蔼的，亲切的 |
|   | conamore | 温柔的，亲爱的 |
|   | conbrio | 生气勃勃的，有活力的 |
|   | condelicatezza | 精细的，娇柔的 |
|   | conentusiasmo | 热情的 |
|   | conespressione | 富有表现力的 |
|   | 10、conforza | 有力的 |
|   | 1confuoco | 狂热的，热情的 |
|   | 1congrazio | 典雅的，优美的 |
|   | 1conmalinconia | 忧郁消沉的 |

续表

| | 原文 | 中文译文 |
|---|---|---|
| C | 1conslancio | 强有力的，猛烈的 |
| | 1conspirito | 富有生气的 |
| | 1constrepito | 吵闹的，嘈杂的，震耳欲聋的 |
| | 1contrasporto | 得意忘形的 |
| | 1convigore | 富有精力的，强健的 |
| | 1calmato | 恬静的 |
| | 20、caminando | 流畅的，进行的 |
| | 2cantabile | 似歌的 |
| | 2cantando | 如歌的 |
| | 2capricciesamente | 自由的，随想的 |
| D | deciso | 坚定的 |
| | disoppiano | 用低音的，温柔的 |
| | delicatamente | 精细的，娇柔的 |
| | delicatezza | 细致的 |
| | delicato | 精细的，娇柔的 |
| | disperato | 失望的，绝望的 |
| | distinto | 清晰的 |
| | divoto | 诚恳的，忠诚的 |
| | dolce | 温柔的，甜美的 |
| | 10、dolcissimo | 非常温柔的，甜美的 |
| | 1dolente | 悲痛的，哀伤的 |
| | 1doloroso | 悲痛的 |
| | 1drammatico | 戏剧性的 |
| E | elegante | 幽雅的，高尚的 |
| | energico | 精力充沛的 |
| | entusiastico | 热情的，热烈的 |
| | eroico | 英勇的，庄严的 |
| F | fantastico | 幻想的 |
| | fantasy | 幻想曲 |
| | fastoso | 华丽的，浮夸的 |
| | feroco | 粗野的，狂暴的 |
| | festivo | 有朝气的 |
| | fiero | 勇猛的，骄傲的 |
| | flebile | 悲哀的，沉痛的 |
| | fresco | 朝气蓬勃的，清新的 |
| | funebre | 悲哀的，凄惨的，葬礼的 |
| | 10、furioso | 狂暴的 |

续表

| | 原文 | 中文译文 |
|---|---|---|
| G | gaio | 快乐的，愉悦的 |
| | generoso | 慷慨的，高尚的 |
| | giandioso | 华丽的，壮丽的 |
| | giocoso | 愉快的，游戏的，幽默的 |
| | giusto | 合适的，恰当的 |
| | grave | 沉重的 |
| | grazioso | 幽雅的，优美的 |
| | guerriero | 勇敢的，威武的 |
| I | impetuoso | 急速的，如暴风雨般 |
| | innocente | 纯洁的 |
| L | lagrimoso | 哭泣的 |
| | lamentabile | 悲伤的 |
| | largamente | 宽广的 |
| | leggiero | 轻快的 |
| | lugubre | 阴郁的 |
| M | maestoso | 隆重的，庄严的 |
| | marcato | 着重的，清晰的，强调 |
| | mesto | 悲哀的，忧伤的 |
| | misterioso | 神秘的 |
| N | nobilmente | 高雅的 |
| P | parlando | 说话似的 |
| | passionate | 热情洋溢的 |
| | pastorale | 田园风味的 |
| | pathetic | 悲怆的 |
| | pesante | 沉重的 |
| | pomposo | 壮丽的，光辉的 |
| R | rigoroso | 严格的，准确的 |
| | risoluto | 决断的 |
| | risoluto | 果断的 |
| | religilso | 崇拜的 |
| | rapido | 迅速的 |
| S | semplice | 朴素的，单纯的 |
| | sempre | 继续的 |
| | sentimento | 多愁善感的 |
| | strepitoso | 喧哗的，风暴似的 |
| | spianato | 纯朴的 |
| | spirito | 精神饱满的 |
| | sonore | 嘹亮的 |
| | soavemente | 和蔼的 |
| T | tranquillo | 安静的 |

## 8.4 声乐术语部分中英文对照

| | 原文 | 中文译文 |
|---|---|---|
| 女声部分 | Soprano sopracuto | 绝高女高音 |
| | Soprano acuto | 高女高音 |
| | Soprano | 女高音/高音部 |
| | Soprano | 女高音/高音部 |
| | Soprano assoluto | 全能女高音 |
| | Soprano dramatico | 戏剧女高音 |
| | Soprano leggiero | 轻女高音 |
| | Soprano lirico spinto | 重抒情女高音 |
| | Soprano sfogato | 轻盈女高音 |
| | Soprano colorato | 花腔女高音 |
| | Soprano lirico | 抒情女高音 |
| | Canto primo | 第一女高音声部 |
| | Soprano secondo od alto | 第二女高音声部/女中音声部 |
| | Mezzo soprano | 次女高音/女中音 |
| | Contralto | 女低音/女中音 |
| | Alto | 女低音/中音部/中世纪中音部假声男高音/童声 |
| | Alto primo | 第一女低音声部 |
| | Alto secondo | 第二女低音声部 |
| 男声部分 | Male alto | [英]假声男高音 |
| | Countertenor | [英]高男高音 |
| | Tenor | 男高音/次中音部 |
| | Tenore primo | 第一男高音声部 |
| | Tenore secondo | 第二男高音声部 |
| | Baritono | 男中音/上低音部 |
| | Bass | 男低音/低音部 |
| | Tenore leggiero | 轻男高音 |
| | Tenore dramatico | 戏剧男高音 |
| | Heldentenor | [德]英雄男高音 |
| | Tenore lirico spinto | 重抒情男高音 |
| | Tenore robusto | 强力男高音 |
| | Tenore spinto | 重男高音 |
| | Basso primo | 第一男低音声部 |
| | Basso secondo | 第二男低音声部 |
| | Basso buffo | 喜剧男低音 |
| | Basso cantante | 歌唱性男低音/抒情男低音 |
| | Basso profondo | 深沉男低音 |

 ## 8.5 器乐术语部分中英文对照

| | 原文 | 中文译文 |
|---|---|---|
| Percussion Instrument 无调性打击乐器 | Triangle | 三角铁 |
| | Suspended cymbal | 吊钹 |
| | Bass Drum | 大鼓 |
| | Bar, Chime | 音条编琴 |
| | Claves | 响棒/克拉维棍 |
| | Jingle-ring | 铃环 |
| | Cymbals | 钹镲 |
| | Gong | 锣 |
| | Crash cymbal | 双面钹 |
| | Wood block | 响木 |
| | Sleighbells | 橇铃 |
| | Maracas | 响葫芦/沙球/沙铃 |
| | Tambourine | 铃鼓 |
| | Drum set | 爵士鼓 |
| | Bass drum | 低音鼓 |
| | Top cymbal | 大钹 |
| | Snare drum/Side drum | 军鼓 |
| | Aerial Tom-Toms | 悬空通通鼓 |
| | Hi-hat cymbal | 踩镲 |
| | FloorTom-Tom/Tom-Tom/Tenor Drum | 落的通通鼓、中鼓 |
| | Side cymbal | 小钹 |
| Intonation Percussion Instrument 有调性打击乐器 | Glockenspiel | 钟琴 |
| | Xylophone | 木琴 |
| | Temple block | 西洋木鱼 |
| | Dulcimer | 扬琴 |
| | Chimes/Tubular bell | 管钟 |
| | Vibraphone/Vibes | 颤音钟琴 |
| | Timpani | 定音鼓 |
| | Celesta | 钢片琴 |
| | Marimba | 立奏低音木琴/马林巴木琴 |
| Woodwinds Instrument 木管乐器 | Clarinet | 单簧管 |
| | Recorder | 竖琴 |
| | Piccolo | 短笛 |
| | English horn | 英国管 |
| | Bassoon | 大管 |

续表

| | 原文 | 中文译文 |
|---|---|---|
| Woodwinds Instrument 木管乐器 | Flute | 长笛 |
| | Contrabassoon | 低音大管 |
| | Oboe | 双簧管 |
| Saxophone 萨克斯管 | Baritone saxophone | 上低音萨克斯风 |
| | Basso saxophone | 低音萨克斯风 |
| | Contra basso saxophone | 倍低音萨克斯风 |
| | Contralto saxophone/Althorn | 中音萨克斯风 |
| | Soprano saxophone | 高音萨克斯风 |
| | Tenor saxophone | 次中音萨克斯风 |
| Brasses Instrument 铜管乐器 | French horn | 法国圆号 |
| | Bugle | 步号 |
| | Sousaphone | 苏萨大号 |
| | Cornet | 短号 |
| | Euphonium | 尤风宁（铜管乐器） |
| | Baritone | 上低音号 |
| | Trombone | 长号 |
| | Trumpet | 小号 |
| | Tuba | 大号 |
| Strings Instrument 弦乐器 | Viola | 中提琴 |
| | Cello | 大提琴 |
| | Guitar | 吉他 |
| | Contrabass | 低音提琴 |
| | String bass/Double bass | 低音提琴 |
| | Violin | 小提琴 |
| | Harp | 竖琴 |
| Keyboard 键盘乐器 | Clavichord | 翼琴/古钢琴 |
| | Harpsichord | 网管键琴 |
| Organ 风琴乐器 | Church organ | 教堂管风琴 |
| | Percussion organ | 敲击试管风琴 |
| | Reed organ | 簧风琴 |
| | Pipe organ | 管风琴 |
| | Rock organ | 摇滚管风琴 |
| | Draw organ | 拉杆式舌风琴 |
| Piano 钢琴乐器 | Baby grand piano | 袖珍三角钢琴（用于学校礼堂） |
| | Acoustic grand piano /Grand piano | 三角钢琴（用于演奏厅） |
| | Upright piano | 立式钢琴（用于音乐室） |
| Electric Instrument 电子乐器 | Pedal steel guitar/Hawaiian guitar | 立式电吉他 |
| | Electric guitar | 电吉他 |

续表

| | 原文 | 中文译文 |
|---|---|---|
| Electric Instrument 电子乐器 | Electric organ | 电子琴 |
| | Clavinova | 数字钢琴/数字化电子琴 |
| | Electronic piano | 电子钢琴 |
| | Electric piano | 电钢琴 |
| | Synthesizer | 电子合成器 |
| | Electone | 电子琴 |
| | Portable keyboards | 手提电子琴 |
| Ethnic and Other Instrument 民族乐器 | Harmonica/Mouth-Organ | 口琴 |
| | Chinese hand drum | 手摇鼓 |
| | Gadulka | 加杜尔卡 |
| | Surdo | 印的安笛 |
| | Flageolet | 六孔的竖笛 |
| | Agogo bell | 阿哥哥铃 |
| | Ratchet | 辣齿/嘎嘎器 |
| | Nefer | 古埃及吉他 |
| | Didgeridoo | 澳洲土著的吹管乐器 |
| | Shanai | 山奈琴 |
| | Bagpipe | 风笛（苏格兰民俗乐器） |
| | Kaval | 长笛/牧羊人的笛子（保加利亚的传统乐器） |
| | Djembe | 非洲鼓（源起于非洲，属于原住民型之乐器） |
| | Kazoo | 卡祖笛（一种木制或金属制玩具笛子） |
| | Gusli | 古斯里琴（一种俄国古代的弦乐器） |
| | Frame drum | 手鼓 |
| | Charango | 夏朗哥吉他/小型八弦（盛行于中南美） |
| | Viola da Gamba | 古大提琴 |
| | Shaker | 金属沙铃 |
| | Panpipe | 排笛/牧神笛 |
| | Flexatone | 弹音器 |
| | Fife | 横笛 |
| | Gaida | 风笛（保加利亚的传统乐器） |
| | Shamisen | 三弦琴（日本） |
| | Slit drum | 非洲裂缝鼓 |
| | Koto | 科多琴 |
| | Gamelan | 木琴（印度尼西亚的一种竹制打击乐器） |
| | Vihuela | 古吉他（源起于墨西哥） |
| | Tabla | 塔布拉鼓/印度鼓（印度的一种手敲小鼓） |
| | Kokiriko | 鼓牌板 |
| | Lithophone | 石板琴 |

续表

| | 原文 | 中文译文 |
|---|---|---|
| | Wind machine | 风声器 |
| | Kalimba | 卡林巴琴 |
| | Sitar | 锡他琴/西塔琴（形似吉他的北印度民族弦乐器） |
| | Caxixi | 编织摇铃 |
| | Tambura | 冬不拉（保加利亚的民俗弦乐器） |
| | Cowbell | 牛铃 |
| | Castanets | 响板（常用于西班牙弗罗明戈（弗罗门戈）舞曲） |
| | Lute | 诗琴/琉特琴（最古老的乐器之一） |
| | Concertina | 六角形手风琴（用于阿根廷探戈曲） |
| | Domra | 苏俄传统乐器（状似吉他，三或四弦） |
| | Angklung | 摇竹 |
| | Saltepry | 萨泰里琴（上古及中古的乐器，可能源自伊朗、印度） |
| | Crumhorn | 克鲁姆管/钩形管/J形管（流行于15世纪末叶） |
| | Steel drum | 钢鼓（来自于加勒比海的千里达） |
| | Kantele | 齐特琴（芬兰） |
| Ethnic and Other Instrument 民族乐器 | Lyre | 七弦竖琴（古希腊） |
| | Cittern | 西特恩（类似吉他的梨形古乐器，流行于15—18世纪） |
| | Tin whistle / Penny whistle | 六孔小笛/锡笛（镀锡铁皮所制造的玩具笛） |
| | Symphonle | 三弦共鸣弦乐器（约13世纪前出现） |
| | Bongos | 邦哥小对鼓/曼波鼓（拉丁音乐） |
| | Mirliton | 膜笛 |
| | Waterphone | 水琴 |
| | Glass chime | 玻璃风铃 |
| | Japanese temple bell | 日本钵 |
| | Zither | 齐特琴（欧洲的一种扁形弦乐琴） |
| | Darabucca | 土耳其手鼓 |
| | Hurdy-Gurdy | 绞弦琴/手摇风琴（18世纪流行于法国社交界） |
| | Jew's Harp | 口拨琴/单簧口琴 |
| | Timbales | 天巴鼓/廷巴鼓 |
| | Fiddle | 古提琴 |
| | Guiro | 刮瓜（拉丁音乐） |
| | Ocean drum | 波浪鼓 |
| | Chinese temple bell | 中国钵 |
| | Cuica | 锯加鼓 |

续表

| | 原文 | 中文译文 |
|---|---|---|
| Ethnic and Other Instrument 民族乐器 | Tupan | 牛皮鼓 |
| | Thunder sheet | 雷板 |
| | Boobam | 火箭筒鼓 |
| | Roarer/Barker | 吼声器 |
| | Pifano | 印的安鼓 |
| | Banjo | 班左琴/五弦琴（相传源起于西非的五弦或六弦的乐器） |
| | Balalaika | 巴拉拉卡琴（俄国的弦乐器之一，琴身呈三角形） |
| | Alpine herd cowbell | 牧牛铃 |
| | Quena | 八孔木笛（安第斯山脉民族的乐器，声音浑厚） |
| | Whistle | 哨子 |
| | Taiko drum/Kodo | 太鼓（日本） |
| | Tub fiddle | 金盆琴 |
| | Cabasa | 椰予沙铃/卡巴沙铃/串珠沙铃 |
| | Sistrum | 叉铃/ムム铃（古埃及） |
| | Talking drum | 讯息鼓 |
| | Accordion | 手风琴 |
| | Bouzouki | 布祖基琴（一种形状似曼陀林的希腊弦乐器） |
| | Conga | 康加鼓/细长型大手鼓/墨西哥鼓（拉丁音乐） |
| | Vibra-slap | 震荡器/震音板 |
| | Ukulele/Ukelele | 尤库里里琴（形如小吉他的弦乐器） |
| | Ocarina | 陶笛/亚卡利那笛/陶制甘薯形笛/小鹅笛 |
| Chinese Instrument 中国乐器 | Percussion instrument | 打击乐器 |
| | Luo/Chinese gong | 锣 |
| | Chinese wood block | 木鱼 |
| | Chinese bass gong | 低音大锣 |

## 8.6 音乐家对照表

| | 原文名 | 中文音译名 | 时代 | 简介 |
|---|---|---|---|---|
| B | Johann Sebastian Bach | J·S·巴赫 | 1685—1750 | 德国最伟大的作曲家之一，生于爱森那赫市音乐世家 |
| | Bartok Bela | 巴托克 | 188—1945 | 匈牙利民族乐派作曲家 |
| | Borodin | 鲍罗丁 | 183—1887 | 俄国作曲家 |
| | Beethoven | 贝多芬 | 1770—1827 | 德国最伟大的音乐家之一 |
| | Bellini | 贝利尼 | 1801—1835 | 意大利歌剧作曲家 |

续表

|   | 原文名 | 中文音译名 | 时 代 | 简介 |
|---|---|---|---|---|
| B | Boulez | 布列兹 | 1925— | 法国作曲家、指挥家 |
|   | Bizet | 比才 | 183—1875 | 法国作曲家 |
|   | Bernstein | 伯恩斯坦 | 1918—1990 | 美国指挥家、作曲家 |
|   | Brahms | 勃拉姆斯 | 1833—1897 | 德国古典主义最后的作曲家 |
|   | Berlioz | 柏辽兹 | 1803—1869 | 法国杰出的作曲家 |
|   | Britten | 布里顿 | 1913—1976 | 英国作曲家 |
|   | Bruckner | 布鲁克纳 | 1824—1896 | 奥地利作曲家及管风琴家 |
| C | Czerny | 车尔尼 | 1791—1857 | 奥地利钢琴演奏家、教育家、作曲家 |
|   | Carreras | 卡雷拉斯 | 1946— | 西班牙男高音歌唱家 |
|   | Cui | 居伊 | 1835—1918 | 俄罗斯作曲家 |
|   | Chopin | 肖邦 | 1810—1849 | 波兰作曲家 |
|   | Cage | 凯奇 | 1912—1992 | 美国作曲家 |
|   | Caruso | 卡鲁索 | 1873—1921 | 意大利男高音歌唱家 |
|   | Clementi | 克莱门蒂 | 1752—1832 | 意大利作曲家、钢琴家 |
| D | Copland | 柯普兰 | 1900—1990 | 美国现代最著名的作曲家 |
|   | Debussy | 德彪西 | 1862—1918 | 法国作曲家 |
|   | Dvorak | 德沃夏克 | 1841—1904 | 捷克作曲家 |
| E | Elgar | 埃尔加 | 1857—1934 | 英国作曲家 |
| F | Franck | 弗兰克 | 1822—1890 | 比利时作曲家 |
| G | Glinka | 格林卡 | 1804—1857 | 著名的俄罗斯作曲家 |
|   | Gluck | 格鲁克 | 1714—1787 | 德国作曲家 |
|   | Grieg | 格里格 | 1843—1907 | 俄罗斯作曲家 |
|   | Grofe | 格罗菲 | 1892—1972 | 美国作曲家 |
|   | Gershwin | 格什温 | 1898—1937 | 美国著名作曲家 |
|   | Gould | 古尔德 | 1932—1982 | 加拿大著名钢琴家 |
|   | Gounod | 古诺 | 1818—1893 | 法国作曲家 |
| H | Haydn | 海顿 | 1732—1809 | 奥地利作曲家，维也纳古典乐派的最早期代表 |
|   | Handel | 亨德尔 | 1685—1759 | 英籍德国作曲家 |
|   | Hindemith | 欣德密特 | 1895—1963 | 德国作曲家、指挥家和中提琴家 |
|   | Holst | 霍斯特 | 1874—1934 | 英国作曲家 |
|   | Horowitz | 霍洛维茨 | 1904—1989 | 美国最负盛名的钢琴家之一，美籍俄罗斯人 |
| K | Karajan | 卡拉扬 | 1908—1989 | 伟大的奥地利指挥家 |
| L | Liszt | 李斯特 | 1811—1886 | 著名的匈牙利作曲家、钢琴家、指挥家 |
|   | Leoncavallo | 列昂卡瓦洛 | 1848—1919 | 意大利作曲家 |
|   | Lully | 吕利 | 1632—1687 | 法国作曲家，原籍意大利 |

续表

| | 原文名 | 中文音译名 | 时代 | 简介 |
|---|---|---|---|---|
| M | Mahler | 马勒 | 1860—1911 | 杰出的奥的利作曲家及指挥家 |
| | Mascagni | 玛斯卡尼 | 1863—1945 | 意大利歌剧作曲家 |
| | Massenet | 马斯奈 | 1842—1912 | 法国作曲家 |
| | MacDowell | 麦克道威尔 | 1861—1908 | 美国著名作曲家兼钢琴家 |
| | Merill | 梅西安 | 1908— | 法国作曲家 |
| | Menuhin | 梅纽因 | 1916—1999 | 著名的美国小提琴家 |
| | Zubin Mehta | 祖宾·梅塔 | 1936— | 当代著名的印度指挥家 |
| | Meyerbeer | 梅耶贝尔 | 1791—1864 | 德国作曲家 |
| | Mendelssohn | 门德尔松 | 1809—1847 | 德国作曲家 |
| | Monteverdi | 蒙特威尔的 | 1567—1642 | 意大利杰出的歌剧作曲家，是前期巴洛克乐派最重要的代表人物之一 |
| | Mozart | 莫扎特 | 1756—1791 | 伟大的奥的利作曲家，维也纳古典乐派的杰出代表 |
| | Mussorgsky | 穆索尔斯基 | 1839—1881 | 俄国作曲家，"强力五人集团"成员 |
| O | Offenbach | 奥芬巴赫 | 1819—1880 | 德裔法国作曲家，大提琴演奏家 |
| P | Paganini | 帕格尼尼 | 1782—1840 | 伟大的意大利小提琴家、作曲家，音乐史上最杰出的演奏家之一 |
| | Perlman | 帕尔曼 | 1945— | 以色列著名小提琴家 |
| | Pavarotti | 帕瓦罗蒂 | 1935—2007 | 世界著名的意大利男高音歌唱家 |
| | Prokofiev | 普罗科菲耶夫 | 1891—1953 | 前苏联作曲家、钢琴家 |
| | Puccini | 普契尼 | 1858—1924 | 意大利歌剧作曲家 |
| | Purcell | 普赛尔 | 1659—1695 | 英国作曲家 |
| R | Rubinstein | 鲁宾斯坦 | 1829—1894 | 俄罗斯杰出的钢琴家、作曲家 |
| | Robeson | 罗伯逊 | 1898—1976 | 美国著名男低音歌唱家、演员、社会活动家 |
| | Ravel | 拉威尔 | 1875—1937 | 著名的法国作曲家，印象派作曲家的最杰出代表之一 |
| | Rachmaninoff | 拉赫玛尼诺夫 | 1873—1943 | 俄国作曲家、钢琴家 |
| S | Saint-Saens | 卡米尔·圣桑 | 1835—1921 | 法国作曲家 |
| | Shostakovitch | 肖斯塔科维奇 | 1906—1975 | 前苏联重要的作曲家 |
| | Johann Strauss | 老约翰·施特劳斯 | 1804—1849 | 奥的利作曲家 |
| | Johann Strauss | 小约翰·施特劳斯 | 1825—1899 | 老约翰·施特劳斯的儿子，奥的利轻音乐作曲家 |
| | Richard Strauss | 理查施特劳斯 | 1864—1949 | 德国作曲家 |
| | Schubert | 舒柏特 | 1797—1828 | 伟大的奥的利作曲家，浪漫主义音乐的开创者之一 |
| | Sibelius | 西贝柳斯 | 1865—1957 | 芬兰最著名的作曲家、民族乐派的代表人物 |

续表

| | 原文名 | 中文音译名 | 时 代 | 简 介 |
|---|---|---|---|---|
| S | A. Scarlatti | 亚历山大·斯卡拉蒂 | 1600—1725 | 意大利作曲家 |
| | D. Scarlatti | 多美尼科·斯卡拉蒂 | 1685—1757 | 意大利作曲家、古钢琴家，亚历山大·斯卡拉蒂之子 |
| | Stravinsky | 斯特拉文斯基 | 1882—1971 | 俄国作曲家 |
| | Skriabin | 斯克里亚宾 | 1871—1915 | 俄罗斯作曲家、钢琴家，交响乐作曲家和钢琴音乐大师 |
| | Schonberg | 勋柏格 | 1874—1951 | 奥的利作曲家，十二音作曲技法的开山鼻祖 |
| T | Tcherepin | 齐尔品 | 1899—1977 | 美籍俄裔作曲家 |
| | Tchaikovsky | 柴可夫斯基 | 1840—1893 | 俄罗斯作曲家 |
| V | Verdi | 威尔第 | 1813—1901 | 意大利伟大的歌剧作曲家 |
| | Vivaldi | 维瓦尔第 | 1675—1741 | 巴洛克时期意大利著名的作曲家、小提琴家 |
| W | Von Weber | 冯·韦伯 | 1786—1826 | 德国作曲家 |
| | Webern | 威伯恩 | 1883—1945 | 德国作曲家，二十世纪表现主义音乐流派的三位主要代表人物之一 |
| | Williams | 威廉斯 | 1872—1958 | 英国作曲家 |
| | Wagner | 瓦格纳 | 1813—1883 | 德国著名的作曲家、指挥家，生于莱比锡 |

## 8.7 音乐常用体裁名词解释

### 8.7.1 外国体裁部分

【序曲】（Overture）器乐体裁之一。原指歌剧、清唱剧等作品的开场音乐，17、18世纪的歌剧序曲分为"法国序曲"及"意大利序曲"两类。前者为复调风格，由慢板、快板、慢板三个段落组成，中段为赋格形式，末段较短；后者为主调风格，由快板、慢板、快板三个段落组成，后世交响曲即由此演变而成。十九世纪以来，从贝多芬开始，作曲家常采用这种体裁写成独立的器乐曲，其结构大多为奏鸣曲式并有标题。如贝多芬的《科里奥兰序曲》、柴可夫斯基《1812年序曲》等。

【小步舞曲】（Menuet）一种起源于西欧民间的三拍子舞曲，流行于法国宫廷中，因其舞蹈的步子较小而得名。速度中庸，能描绘许多礼仪上的动态，风格典雅。十九世纪初，小步舞曲构成交响曲奏鸣套曲的第三乐章，后又被谐谑曲所代替。

【谐谑曲】（Scherzo）也叫做诙谐曲，一种三拍子器乐曲。其主要特点是节奏活跃、速度较快，常出现突发的强弱对比。它常在交响曲等套曲中作为第三乐章出现，以取代宫廷风格的小步舞曲。

【前奏曲】（Prelude）前奏有"序"、"引子"之意。它是一种单主题的中、小型器乐曲。它源自15、16世纪某种乐曲前的引子，最初常为即兴演奏，有试奏乐器音准、活动手指及准备后边乐曲进入的作用。不少作曲家均有独立的钢琴前奏曲。19世纪后，西洋歌剧、乐剧中的开场或幕前音乐亦有称作"前奏曲"者，其含义与上述独立体裁的前奏曲有所不同。

【浪漫曲】（Romance）泛指一种无固定形式的抒情短歌或短小的器乐曲。其特点为：曲调表情细致与歌词紧密结合，伴奏亦较丰富。

【练习曲】（Etude）用于提高器乐演奏技巧的乐曲。它通常包含一种或数种特定技术课题。肖邦为其创始人。这种乐器练习曲除用以练习技巧外，同时具有高度的艺术性和舞台效果。李斯特、德彪西等都创作有此类练习曲。

【狂想曲】（Rhapsodie）一种技术艰深且具有史诗性的器乐曲。原为古希腊时期由流浪艺人歌唱的民间叙事诗片断，十九世纪初形成器乐曲体裁。其特征是富于民族特色或直接采用民间曲调，如李斯特的19首《匈牙利狂想曲》，拉威尔的《西班牙狂想曲》等。

【幻想曲】（Fantasia）一种含有浪漫色彩而无固定曲式的器乐叙事曲。原指一种管风琴或古钢琴的即兴独奏曲。十八世纪末叶起，幻想曲遂渐成为独立的器乐曲，如格林卡运用俄罗斯民间音乐写成的管弦乐曲《卡玛林斯卡亚》幻想曲。

【赋格】（Fuga）西洋复调音乐中主要曲式和体裁之一，它是复调音乐中最为复杂而严谨的曲体形式。其基本特点是运用模仿对位法，使一个简单的而富有特性的主题在乐曲的各声部轮流出现一次呈示部；然后进入以主题中部分动机发展而成的插段，此后主题及插段又在各个不同的新调上一再出现展开部；直至最后主题再度回到原调再现部，并常以尾声结束。

【卡农】（Canon）复调音乐的一种，本意为"规律"。同一旋律以同度或五度等不同的高度在各声部先后出现，造成此起彼落连续不断的模仿，即严格的模仿对位。

【创意曲】（Invention）它是以模仿为主的复调音乐的体裁名称，是一种复调结构的钢琴小曲，根据某一音乐动机即兴发展而成，类似小赋格曲等。

【即兴曲】（Impromptu）它原是钢琴独奏曲的体裁名称，后也用于其他乐器的独奏乐曲。它是即兴创作的器乐小品，常由激动的段落和深刻抒情的段落组成，所以大多数是复三部曲式的。

【托卡塔】（Toccata）也叫做"触技曲"，它是一种富有自由即兴性的键盘乐曲。

【萨拉班德】（Sarabande）舞曲的一种。起源于波斯，十六世纪初传入西班牙。由于情调热烈奔放而被教会禁止。十六世纪未传入法国后，逐渐演变为速度缓慢、音调庄重的舞曲，常用于贵族社会和舞剧中。其结构为二部曲式，节奏为三拍子；第二拍的音，时值较长而突出。

【塔兰台拉】（Tanantella）塔兰台拉原为意大利南部的一种民间舞曲。据传：被一种毒蜘蛛"塔兰图拉"（Tarantula）咬伤的人，必须剧烈跳舞方能解毒，塔兰台拉舞即起源于此说。另一说此舞因产生于塔兰多城而得名。速度极快，6/8 或 3/4 拍子，主要节奏为连续不断的三连音，情绪热烈。

【夜曲】（Nocturne）原指十八世纪所流行的西洋贵族社会中的器乐套曲，风格明快典雅，常在夜间露天演奏，与"小夜曲"类似。

【小夜曲】（Serenade）原指傍晚或夜间在情人的窗下歌唱的爱情歌曲体裁，所以曲调常是亲切抒情的。在十八世纪末开始出现多乐章的重奏或合奏曲的小夜曲，就是为当时的达官贵族餐宴时助乐用的。曲调较轻快活泼，与爱情无关，属于室内乐体裁。

【无词歌】（Song without Words）旋律犹如歌曲，用音型伴奏，但却无歌词，不供歌唱之用，是抒情歌曲般的器乐小品，由门德尔松首创。

【摇篮曲】（Lullaby）也叫做催眠曲，它原是母亲抚慰小儿入睡的歌曲，通常都很简短。其旋律轻柔甜差，伴奏的节奏型常带有摇篮的动荡感。

【随想曲】（Caprice）也叫做奇想曲、异想曲，其性质近似幻想曲，也是结构自由、大小不定，指一种富于幻想的即兴性器乐体裁，有赋格式、套曲形式。

【圆舞曲】（Waltz）也叫做"华尔兹"，起源于奥地利北部的一种民间三拍子舞蹈。圆舞曲分快、慢步两种，舞时两人成对旋转。17、18 世纪流行于维也纳宫廷后，速度渐快，并始用于城市社交舞会。19世纪起风行于欧洲各国。现在通行的圆舞曲，大多是维也纳式的圆舞曲，速度为小快板，其特点为节奏明快，旋律流畅；伴奏中每小节常用一个和弦，第一拍重音较突出，著名的圆舞曲有约翰·施特劳斯的

《蓝色多瑙河》、韦伯的《邀舞》等。

【玛祖卡】（Mazurka）波兰的一种民间舞曲，其动作有滑步、成对旋转、女人围绕男子作轻快跑步等。玛祖卡的特点为：中速、三拍子，重音变化较多，以落在第二、三拍常见，情绪活泼热烈。

【波洛乃兹】（Polonaise）也称"波兰舞曲"，是一种庄重缓慢、具有贵族气息的三拍子舞曲，源于波兰民间。

【波尔卡】（Polka）捷克的一种民间舞曲，以男女对舞为主，其基本动作由两个踏步组成，一般为二拍子。

【协奏曲】（Concerto）指一种由独奏乐器与管弦乐队协同演奏的大型器乐作品。它的特点是独奏部分具有鲜明的个性和高度的技巧性。在音乐进行中，独奏与乐队常常轮流出现，相互对答、呼应和竞奏。独奏时，乐队处于伴奏的位置；会奏时，独奏乐器休止，完全由乐队演奏。古典协奏曲的奠基人是莫扎特。协奏曲一般分为三个乐章：第一乐章是热情的快板，多用奏鸣曲式，音乐充满生气；第二乐章是优美的、抒情的慢板，音乐带有叙事风格；第三乐章是欢乐的舞曲，音乐蓬勃有力，活跃奔放。在第二乐章结束前往往加有独奏乐器单独演奏的华彩乐段，以表现高度的演奏技巧。在现代协奏曲创作中，也有以花腔女高音独唱（无词）与乐队的协奏的声乐协奏曲。

【套曲】（Divertimento）包括若干乐曲或乐章的成套器乐曲或声乐曲，其中有主题的内在联系和连贯发展的关系。如柴可夫斯基的钢琴套曲《四季》，舒伯特的声乐套曲《美丽的磨坊女》等。广义上说，奏鸣曲、交响曲、组曲、康塔塔等均属之。

【组曲】（Suite）"继续"、"连续"之意，由若干器乐曲组成的套曲，其中各曲有相对的独立性。组曲有古典、近代之分。古典组曲也叫做"舞蹈组曲"，兴起于十七到十八世纪之间，它采用同一调子的各种舞曲连接而成，但在速度和节拍等方面互相形成对比，如巴赫的古钢琴组曲。近代组曲也叫做"情节组曲"，兴起于十九世纪，从歌剧、舞剧、戏剧音乐或电影音乐中选取若干乐曲编成。有的组曲系根据特定标题内容或民族音乐素材写成，如挪威作曲家格里格的《培尔金特组曲》、俄国作曲家里姆斯基的《舍赫拉查达》、捷克作曲家德沃夏克的《捷克组曲》等。

【交响诗】（Symphonic poem）一种单乐章的具有描写和叙事、抒情和戏剧性的管弦乐曲，属标题音乐的范畴。匈牙利作曲家李斯特于1850年首创这一体裁，后来发展了它。交响诗的题材多取自文学、诗歌，戏剧，绘画及历史传说，内容富有诗意；乐曲形式不拘一格，常根据奏鸣曲式的原则自由发挥，也有用变奏曲式、三部曲式或自由曲式写成的。另有音诗、音画、交响童话、交响传奇等体裁，均与交响诗的性质相类似。

【奏鸣曲】（Sonata）原是意大利文，它是从拉丁文"Sonare"（鸣响）而来，而与"Cantata"（康塔搭，大合唱）一词相对立，是大型声乐套曲体裁之一，原意为"用声乐演唱"，一个是"响着的"，一个是"唱着的"。起初奏鸣曲是泛指各种结构的器乐曲，到17世纪后期在意大利作曲家柯列里的作品中才开始用几个互相对比的乐章组成套曲型的奏鸣曲。到18世纪方定型为三个乐章（海顿、莫扎特的钢琴奏鸣曲都是三个乐章的。）后来"奏鸣—交响套曲"又增加了一个"小步舞曲"乐章，插在第二、三乐章之间，成为四个乐章的"奏鸣—交响套曲"。到贝多芬又用"谐谑曲"代替"小步舞曲"，后来的作曲家还有用"圆舞曲"作为第三乐章的。奏鸣曲在结构上类似组曲的一套乐曲，但它又和交响曲分不太开，它是一种大型套曲形式的体裁之一。

【康塔塔】（Cantata）大型声乐套曲体裁的一种。原意为"用声乐演唱"。最初是一种独唱或重唱的世俗叙事套曲，以咏叹调和宣叙调交替组成，到十七世纪中期传入德国，遂发展成为一种包括独唱、重唱、会唱的声乐套曲，以世俗或《圣经》故事为题材。"康塔塔"在形式上与"清唱剧"有相似之处，只是规模较小；其内容偏重于抒情，故事内容亦较简单。

【清唱剧】（Oratorio）译为"神剧"、"圣剧"。它是大型声乐套曲体裁的一种。包括独唱（咏叹调，宣叙调），重唱合唱及管弦乐等。十六世纪末起源于罗马，初以《圣经》故事为题材，化妆演出，其后亦采用世俗题材。十七世纪中期始发展为不化妆的音乐会作品，其中合唱处于主要的位置。

【交响曲】（Symphony）源于希腊语"一齐响"，是大型器乐曲体裁，亦称"交响乐"，系音乐中最大的管弦乐套曲。交响曲的产生同 17、18 世纪法国、意大利歌剧的序曲以及当时流行于各国的管弦乐组曲、大型协奏曲等体裁有直接的联系。交响曲的结构，一般分四个乐章。

###  8.7.2　中国体裁部分

【山歌】　民歌的一个品种，泛指人们在山野、田间、牧场等的即兴发挥思想感情的歌唱。内容以表现劳动与爱情生活为主。汉族山歌大都以七字为一句，二句或四句为一段。有的还穿插进某些固定的衬词或增添部分词句，形成不同的变体。山歌的节奏一般都比较舒展自由，歌头歌尾常带有吆喝性的歌调。多为独唱或对唱，也有一领众和的形式。

【劳动号子】　民歌的一个品种，是伴随着劳动而歌唱的一种常带有呼号的歌曲。能够起着指挥劳动、协调动作、鼓舞劳动热情、解除疲劳的作用。多种多样的生产劳动，产生了多种多样的劳动号子，如插秧、车水、打场、打夯、打硪、装卸、挑担、摇橹、拉纤、捕鱼、伐木、打蓝等。每一种劳动号子的音乐都和这种劳动动作的特点紧密联系，因而产生不同的曲调、节奏、曲式结构和歌唱形式，一般为一唱众和，也有独唱和齐唱的，唱词多即兴创作。

【小调】　民歌的一个品种，与山歌和劳动号子相比，有较多的艺术加工的成分，有的只流传在一个地区，也有的会传遍全国。小调的旋律一般比较流畅，结构规整，形式多样，富于变化，长短句的形式比较普遍。常用四季、五更、十二月、花名等形式来连缀唱词，并用衬词、衬字或衬句扩充音乐结构，加强感情表达。歌曲内容的题材也非常广泛，从重大的政治、社会事件到日常生活、风俗、爱情等，都有涉及。

【山曲】　属山歌的一个品种，流行于山西的河曲、保德和陕西的府谷、神木一带。音乐高亢嘹亮，多大跳。一般为七字句，也会随着歌唱者情感和语言的变化而自由伸缩。多即兴咏唱自己的亲身经历和所见所闻。

【信天游】　属山歌的一个品种，流行于陕西北部、甘肃及宁夏的东北部。多上下句结构，一般为七字句，也有十余字为一句的。曲调有两种类型：一种音调高亢嘹亮，节奏自由，曲调起伏大；另一种节奏工整，曲调平稳。演唱形式多为独唱或对唱。即兴编唱，内容以反映爱情和劳动生活为主。

【爬山调】　属山歌的一个品种，流行于内蒙古中、西部的汉族居住地区。又分前山调和后山调，前者流行于伊克昭盟等的，受蒙古长调的影响，旋律辽阔悠长；后者流行于乌兰察布盟一带，结构严谨，热情奔放。歌唱形式分为室内和室外两种，前者多为妇女在家中歌唱；后者多在牧羊、赶脚、拉骆驼时演唱。

【短调】　又称短歌，蒙古族民歌。曲调优美抒情，多大跳音程，曲式结构工整，以叙事性内容居多。

【长调】　蒙古族民歌。流行于牧区，曲调悠长辽阔，节奏自由，尾音拖长，情绪热烈奔放。多颤音及上滑音，基本上用五声音阶。

【花儿】　属山歌的一个品种，又称少年，流行于甘肃、青海、宁夏相比邻的广大地区。根据流传地区和风格特征，一般将花儿分为三类：河湟花儿、洮岷花儿和陇中花儿。每年从春季到夏末，当地都要举办"花儿会"，男女老少身着新衣，搭青伞，执彩扇，前往对唱赛歌，昼夜不息。不同的花儿种类有不同的结构特征，一般女声用真声，男声用真、假混合声，有很强的即兴性。

【牧歌】　民歌的一个品种，流行于我国蒙古、藏、哈萨克、柯尔克孜等民族。内容多表现放牧生活、爱情生活，或赞美家乡、歌唱牛羊等。一般具有音调开阔悠长、节奏自由的特点。

# 参考文献

1. 尤静波. 基础乐理[M]. 长沙：湖南文艺出版社，2006.
2. 傅妮. 乐理考前辅导教程[M]. 北京：中央音乐学院出版社，2003.
3. 童忠良，童昕. 新概念乐理教程[M]. 北京：高等教育出版社，2008.
4. 胡郁青. 乐理与名曲欣赏[M]. 重庆：西南师范大学出版社，1999.
5. 周青青. 中国民歌：音乐学卷[M]. 北京：人民音乐出版社，1993.
6. 李重光. 音乐理论基础[M]. 北京：人民音乐出版社，2000.
7. 施咏. 基本乐理的文化视野[M]. 重庆：西南师范大学出版社，2002.